몰입

■ 이 도서의 국립중앙도서관 출판시도서목록(CIP)은

서지정보유통지원시스템 홈페이지(http://seoji.nl.go.kr)와

국가자료공동목록시스템(http://www.nl.go.kr/kolisnet)에서 이용하실 수 있습니다.

(CIP제어번호: CIP2018026423)

몰입

패티 스미스

김선형 옮김

마음산책

몰입

1판 1쇄 발행 2018년 9월 5일
1판 4쇄 발행 2022년 10월 5일

지은이 | 패티 스미스
옮긴이 | 김선형
펴낸이 | 정은숙
펴낸곳 | 마음산책

등록 | 2000년 7월 28일(제2000-000237호)
주소 | (우 04043) 서울시 마포구 잔다리로3안길 20
전화 | 대표 362-1452 편집 362-1451 팩스 | 362-1455
홈페이지 | www.maumsan.com
블로그 | blog.naver.com/maumsanchaek
트위터 | twitter.com/maumsanchaek
페이스북 | facebook.com/maumsan
인스타그램 | instagram.com/maumsanchaek
전자우편 | maum@maumsan.com

ISBN 978-89-6090-543-6 03600

내 친구이자 안내자인

벳시 러너에게

차례

우리는 왜 글을 쓰는가?
합창이 터져 나온다.
그저 살기만 할 수가 없어서.

영감은 예기치 못한 질량이며 은닉의 시간에 급습하는 뮤즈다. 화살들이 수없이 날아다니지만 화살에 맞은 자는 맞은 줄도 모른다. 서로 무관한 촉매들이 헤아릴 수 없이 많이 모여 은밀한 공모로 그 나름의 체계를 형성하고 그로 하여금 활활 타오르는 상상력이라는 불치병으로 떨게 만든다. 불타는 상상력이라는 치명적인 질병은 불경하며 동시에 신성하다.

불타는 상상력이 낳는 충동들을 어떻게 해야 할까? 반짝이는 불빛으로 남몰래 이동하는 별자리를 표시한 지도처럼 명멸하는 신경종말을 어쩌할까? 별들은 펄떡거린다. 뮤즈는 생명을 추구한다. 그러나 정신 또한 뮤즈다. 정신은 유수의 적들을 제치고 선수를 쳐서 영감의 원천에 다시 닿고자 한다. 수정처럼 맑은 샘물이 느닷없이 말라버린다. 아름다웠던 것은 더러워지고 기쁨은 사라진다. 창조적 정기는 어째서 자신을 공격하는가? 어째서 창조자는 모든 드라마를 뒤틀어버리는가? 산산조각 난 뮤즈의 인도를 받아 펜이 들린다. 부조화가 없는 음표를 찍는다. 화음은 아무렇지 않게 흘러 불협화음 없이 이어진다. 아벨은 기껏해야 잊힌 양치기에 불과한 존재로 전락한다.

마음이 작용하는 방식

PATTI SMITH

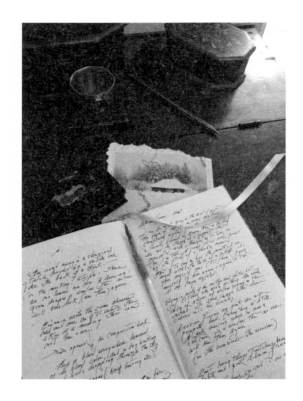

글 쓰는 책상, 뉴욕 시

1

뭔가 다른 걸 찾다가 우연히 〈리스뚤레스^{Risttules}〉라는 영
화의 예고편을 보게 되었다. 번역된 제목은 '측풍을 받으
며In the Crosswind'였다. 1941년 봄 시베리아의 집단 수용소
로 대거 이송된 수천 명의 에스토니아 사람들에게 바치는
레퀴엠이었다. 스탈린의 군대는 그 사람들을 소 떼처럼 한
데 몰아 놓고 가족들을 갈라 가축 수송차에 처넣었다. 죽
음과 망명, 각자의 운명은 다시 할당된다.

영화감독은 인간 타블로[1]로 구성된 세트를 헤치며 연기
하는 배우들을 독특한 방식으로 극화해 시각적 시詩를 창
조했다. 시간은 고여 있으면서도 콸콸 흐르고 이 슬픈 가
장행렬에서 끌어낸 말들의 형태로 이미지들을 퍼뜨린다.

1 tableau. 영화 용어로 살아 있는 캐릭터들의 움직임이 액자 속 그림처럼 정지된 화
 면을 말한다.

글을 쓰는 사람이기에 나는 알아본다, 그 무서운 재능을. 그런 말들을 포착하려는 절실한 노력을. 게다가 그 저변에는 부글거리며 끓어오르는 뭔가 다른 것마저 감지된다. 마음의 선線을 따라가 보니 전나무 숲과 연못과 아담한 미늘판잣집이 나왔다. 이것이 내가 찾던 다른 무엇의 시작이었지만 그때는 몰랐다.

어느 겨울의 스케치. 바로 길 하나 건너. 파란 실내복이 아무도 다시는 들여다보지 않을 창문의 커튼이 되었다. 어디에나 혈흔이 무참하지만 원래의 핏빛을 잃었고 개 한 마리가 짖는 소리에 별들이 핼쑥한 하늘을 가르고 뚝뚝 떨어진다.

죽어가는 송아지. 발굽 하나가 펄떡인다. 다 닳고 구멍이 숭숭 뚫린 발굽. 밤이 내리자 마지막 생명체의 경련하는 사지가 컴컴한 어둠에 휩싸여 잘 보이지 않는다.

시간에 대한 스케치. 낚시 도구, 얼음 속 작은 손들이 멎는다. 호기심을 잃은 새들은 날갯짓을 그친다. 댄스가 끝나자 사랑의 얼굴은 겨울의 넓은 치마폭과 반들거리는 구두 굽에 불과하다.

아침에 일어났을 때까지 〈리스뚤레스〉에서 본 흑백 디

오라마의 잔상이 여전히 마음에 남아 있다. 구부러지고 숨쉬는 조각상으로 그려진 인간적 오페라의 긴박한 템포. 그 굉장한 표현력에 사로잡힌 나머지 애초에 찾던 게 무엇인지 기억나지 않는다. 그냥 누워서 무자비하게 흩날리는 하얀 꽃잎 사이로 구불구불 끝없이 이어진 추방당한 인간 사슬을 서서히 수평 이동 촬영한 화면을 머릿속에서 반복 재생한다. 국화꽃. 그래! 국화꽃 꽃가지들과 불행한 삶의 행렬에 번져 흐릿해지는 과거의 윤곽. 하지만 어제 본 영화의 같은 대목으로 돌아가도 그런 장면이 없다. 나도 모르게 투사한 광경일까? 컴퓨터를 덮어두고 거친 석고 천장에 대고 판결을 내려 본다. 우리는 약탈한다, 우리는 포옹한다, 우리는 모른다. 일어나 소변을 보러 간다. 눈물을 상상한다.

〈리스뚤레스〉의 여성 화자 에르마의 섬세한 목소리를 새롭게 들으며 옷을 입고 공책과 파트릭 모디아노의 『한밤의 사고』를 한 권 집어 들고 길을 건너 동네 카페에 간다. 노동자들이 잭해머로 길을 파고 있고 귀가 멍멍해지는 진동이 카페의 사방 벽을 흔든다. 글을 쓸 수가 없어서 책을 읽는다. 그물망 같은 『한밤의 사고』의 세계를 터벅터벅 걷는다. 불안한 거리들, 불완전한 주소들, 쓸모를 다한 우

회로들, 결국 허무의 원으로 귀결되는 사건들. 글을 못 쓰는 건 한탄스럽지만 모디아노의 우주라는 활력 넘치는 마비 상태에 자아를 잊고 몰입하는 일은 글쓰기와 맞먹는다. 편집증과 미세한 디테일에 대한 강박을 어슴푸레하게 감지한 상태로 화자의 피부 속으로 들어가면 주위의 공간이 바뀐다. 한 문장이 미처 끝나지도 않았는데 도리 없이 손을 뻗어 펜을 찾게 된다.

『한밤의 사고』의 결말에 가까워지면―사실 안개처럼 뿌연 미래가 마지막 장 너머로 스며들기 때문에 진짜 결말이라고 할 수는 없지만―나는 책의 처음을 다시 읽고 빨리 감기로 돌려서 내가 맞아야 하는 오늘 하루의 일과를 시작한다. 마지막 비행기를 타고 파리로 가기로 했다. 내 책을 출간하는 프랑스 출판사가 일주일 동안 책과 관련된 여러 이벤트를 준비해놓았는데, 글쓰기에 대해 기자와 대담하는 일정도 있다. 공책에는 아직 손도 대지 않았다. 글을 쓰고 있지 않은 작가가 기자와 글쓰기 이야기를 하게 된다. 아는 척도 유분수지, 나는 나 자신을 질책한다. 블랙커피를 한 잔 더 마시고 블루베리를 먹는다. 시간은 충분하고 나는 원래 짐을 가볍게 들고 다닌다.

거리가 온통 공사 중이라 거대한 크레인이 금속 서포트 빔들을 카페 몇 층 위로 끌어올리는 동안 꼼짝없이 서서

기다렸다가 길을 건너 집으로 가야 한다. 그걸 보고 있자니 헬리콥터가 로마 시의 지붕들 위로 실물 크기의 그리스도상을 수송하는 〈달콤한 인생〉[2]의 오프닝 신이 떠올랐다.

여느 때와 다름없는 여행용 소지품을 챙겨 작은 여행 가방 옆에 쌓으면서 예고편의 내레이션을 다시 한 번 듣는다. 낯선 언어의 노래하는 듯한 억양이 세상에서 가장 슬픈 멜로디로 확 퍼진다. 군대가 다가오는 사이 젊은 어머니가 빨래를 널며 태양빛에 부신 눈을 가린다. 그녀의 남편은 겨에서 밀알을 골라내고 있고 딸은 행복하게 뛰놀고 있다. 호기심이 동한 나는 좀 더 검색하다가 〈자작나무 편지The Birch Letter〉라는 자막이 달려 있는 6분짜리 〈리스뜔레스〉 동영상을 발견한다. 열린 창을 찍은 장면, 서로 속삭이는 구절들과 행렬과 바람과 허공을 가르며 솟아오르는 백색白色과 자작나무들의 이미지.

전화벨이 울려 마법의 주술은 깨어진다. 내 비행기 편은 취소되었다. 더 이른 비행기를 타야 한다. 서둘러 준비

2 페데리코 펠리니 감독의 1960년 영화. 이탈리아 영화가 네오리얼리즘 이후 새로운 패러다임 안으로 접어들었음을 보여준 수작으로, 전후 '경제 기적' 시대를 맞이하고 있던 이탈리아 사회의 도덕적 진공 상태를 마르첼로라는 싸구려 기자의 눈을 통해 보여준다.

를 마치고 택시를 부르고 컴퓨터를 보관용 주머니에 넣고 카메라를 배낭에 넣고 나머지를 여행 가방에 쑤셔 넣는다. 아직 무슨 책들을 가지고 갈까 마음을 정하지 못했는데 택시가 너무 빨리 도착해버린다. 책 없이 비행기를 탄다는 생각만 해도 파도처럼 공황이 덮쳐온다. 딱 맞는 책은 해설사 역할을 해주고 여행의 톤을 결정하며 심지어 궤적까지도 바꿔버린다. 나는 깊은 늪에 빠져 생명줄을 찾는 사람처럼 절박하게 방 안을 눈으로 훑는다. 아파트에 쌓아둔 읽지 않은 책 더미 맨 위에 프란신 뒤 플레식스 그레이Francine du Plessix Gray가 쓴 시몬 베유에 대한 논문과 표지에 깜짝 놀란 작가의 얼굴이 실려 있는 모디아노의 『혈통』이 있다. 나는 그 두 책을 낚아채다시피 집어 들고, 내 작은 아비시니안 고양이에게 작별 인사를 한 뒤 공항으로 향한다.

운 좋게 홀랜드 터널에 진입했는데도 교통량이 그리 많지 않다. 마음이 놓여서 에르마의 목소리에 다시 침잠한다. 특정한 사람의 목소리 울림이 소환하는 분위기에 이끌려 단편을 쓰는 상상을 한다. 그 여자의 목소리. 생각해 둔 플롯은 전혀 없고, 다만 말투와 음색을 좇아 음악을 작곡하듯 소절을 작성해 그 목소리 위로 투명한 층을 겹겹이 쌓아올리는 것이다.

그리고 사랑의 얼굴은 무색의 하늘 구멍들로 추락한 나무들,
겨울 담요로 감싼 나뭇가지들의 백색에 불과하다.

황급히 터미널을 지나 어렵지 않게 시간 맞춰 탑승하지
만 어쩐지 심란한 기분이다. 이런 이른 시간에 잠들기도
막막한데, 도착한 후에도 호텔 방이 준비될 때까지 몇 시
간을 기다려야 한다. 그럼에도 편안히 좌석에 앉아 생수를
마시고 어떤 삶, 시몬 베유의 예리한 단면을 그린 책에 빠
져들어 간다. 서둘러 고른 책이지만 예상 외로 큰 도움이
되었고 책의 주제인 베유는 헤아릴 수 없이 많은 사고방
식들의 훌륭한 모델이었다. 천재성과 특권을 겸비했던 베
유는 고급 교육의 위대한 강당들을 거쳤으나 훌훌 다 버
리고 혁명, 현현, 공공에의 봉사, 희생이라는 어려운 길을
떠났다. 아직 베유에게 시간이나 공부를 바친 적이 없으나
앞으로는 확실히 달라질 작정이다. 눈을 감고 빙하의 끝을
눈앞에 그리며 불가침의 빙벽에 둘러싸인 은밀한 온천으
로 스르르 미끄러져 들어간다.

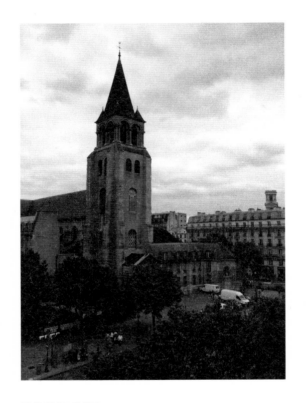

생제르망데프레 성당

2

졸면서 세관을 지나 파리 오를리 터미널 출구로 나온다. 친구 알랭이 기다리고 있다. 생제르망데프레 성당에서 몇 발자국 거리도 안 되는 호텔에 체크인 한다. 객실 준비를 기다리며 우리는 카페 드 플로르에서 바게트와 커피를 마신다.

알랭과 인사를 하고 헤어진 후 성당 옆의 작은 공원으로 들어간다. 입구에는 피카소가 제작한 아폴리네르 흉상이 있다. 1969년 동생과 나란히 앉았던 그 벤치에 앉는다. 우리는 20대 초반이었다. 그때는 시인의 감상적인 머리를 비롯한 모든 게 새롭고 놀라운 발견이었다. 카페와 호텔의 소중한 주소들을 손에 쥔 호기심 많은 자매. 실존주의자들의 레 되 마고[3]. 랭보와 베를렌이 쥐티크 서클[4]을 주관했

[3] Les Deux Magots. 사르트르 보부아르 피카소 등이 드나들던 파리의 대표적인 카페.

던 에트랑제 호텔. 키메라들과 금칠한 홀이 있는 로쟁관에서는 보들레르가 해시시를 피우며 『악의 꽃』의 첫 시를 썼다. 시인들과 동의어인 이런 장소들 앞을 왔다 갔다 하면서 우리 상상력의 내면은 활활 타오르며 빛났다. 그들이 글을 쓰고 말다툼을 하고 잠을 잤던 곳 가까이 있다는 사실만으로.

갑자기 쌀쌀하다. 빵 부스러기들, 우악스러운 비둘기들, 젊은 연인의 나른한 키스, 오버코트에 수염이 텁수룩한 노숙자가 동전 몇 푼을 구걸하는 광경이 눈에 들어온다. 눈길이 마주치는 바람에 일어나 그에게로 걸어간다. 노숙자의 회색 눈을 보니 왠지 아버지 생각이 난다. 은색 도는 빛살이 파리를 덮고 퍼지는 것 같다. 완벽한 현재에 파도처럼 향수가 밀려와 부슬비로 내린다. 화질 나쁜 옛날 영화가 휘몰아친다. 줄무늬 보트 넥 셔츠를 입고 〈헤럴드 트리뷴〉을 외치던 진 세버그의 파리[5]. 뤼 드 라 위셰트Rue de la Huchette에 비를 맞으며 서 있던 에릭 로메르의 파리.

한참 후 호텔에서 잠을 쫓으면서 베유 전기를 아무 데나 펼쳐 놓고 있다가, 잠깐 꾸벅꾸벅 졸고는 깨어나 전혀

4 the Circle Zutique. 시인이자 발명가 샤를 크로Charles Cros가 창립한 문인들의 사교 모임.

5 장 뤽 고다르 감독의 영화 〈네 멋대로 해라〉(1960)의 유명한 한 장면.

다른 장을 읽기 시작한다. 이런 과정은 왠지 이 주제에 활력을 준다. 시몬 베유가 삼차원으로부터 프레임 속으로 뚱하게 걸어 들어온다. 긴 가운, 천재적이고 독립적인 프랑켄슈타인의 신부처럼 마구잡이로 짧게 깎은 빽빽한 검은 머리가 보인다.

그러나 또 다른 시몬의 이미지가 눈앞을 휙 스쳐 지나간다. 르네 도말의 『마운트 아날로그』[6]로 가는 여행자들 같은 캐리커처. 하트 모양의 얼굴, 수평으로 삐죽삐죽 튀어나온 머리칼, 동그란 철테 안경 너머 탐색하는 검은 눈. 도말과 베유는 지인이었고 베유는 도말에게서 산스크리트어를 배웠다. 결핵에 걸린 남녀 한 쌍이 닿을락 말락 머리를 맞대고 고대의 텍스트를 숙고하고 있는 광경을 상상한다. 쇠약해지는 두 사람의 몸은 갈증에 타서 우유를 찾고 있다.

중력의 손이 나를 잡아 끌어내린다. 텔레비전을 켜고 채널을 휙휙 돌리다가 라신의 〈페드라〉를 무대에 올리는 다큐멘터리의 말미에서 멈췄다가 무거운 잠에 빠진다. 몇 시간 후 갑자기 눈이 떠진다. 스크린에는 얼음을 지치는

6 르네 도말Rene Daumal의 스케치가 담긴 그의 미완 소설로 실재하지만 다다를 수 없는 산을 다루고 있다.

소녀가 나온다. 무슨 피겨 스케이트 챔피언십 대회. 몸매가 탄탄한 금발 소녀가 성공적으로 프로그램을 마친다. 그 다음에 나온 소녀는 매력적이지만 심하게 넘어진 뒤로 끝내 회복하지 못한다. 이런 대회들을 아버지와 함께 보던 기억이 난다. 발치에 앉으면 아버지는 헝클어진 내 머리를 빗겨주었다. 아버지는 운동 능력이 좋은 스케이터를 좋아했고 나는 클래식 발레를 접목한 우아한 스케이터를 좋아했다.

마지막 스케이트 선수가 호명된다. 열여섯 살의 러시아 소녀는 최연소 선수다. 반쯤 졸면서도 나는 그 소녀에게 온전히 집중한다. 소녀는 세상엔 오로지 이 빙판밖에 없다는 듯이 입장한다. 집요한 목적의식, 순진한 오만, 서투른 우아함과 대담함이 어우러진 조합은 숨 막히게 아름답다. 다른 선수들을 제치고 소녀가 승리하자 눈물이 났다.

잠 속에서 천재성이 혼연일체 되어 다시 살아난다. 시몬의 결연한 하트 모양 얼굴이 어린 러시아 피겨 스케이터의 얼굴과 뒤섞인다. 짧게 자른 검은 머리, 한층 더 검은 하늘을 찌르는 검은 눈동자. 나는 얼음으로 깎은 화산을 등반한다. 여성의 심장이라는 헌신의 우물에서 끌어낸 열기를.

～

　일찍 일어나 카페 드 플로르로 걸어가서 햄에그 한 접시와 블랙커피를 먹는다. 완벽하게 동그란 달걀이 완벽하게 동그란 햄 위에 놓여 있다. 달걀 요리나 스케이트 링크에서 천재성이 드러나는 기발한 방식에 경탄할 따름이다. 알랭을 만나 함께 1929년 이래 출판사가 본거지로 쓴 뤼 가스통 갈리마르 5번지로 향한다. 편집자 아우렐리앵이 알베르 카뮈가 옛날에 사무실로 쓰던 방문을 열어준다. 하나밖에 없는 창문으로 저 아래 뜨락이 내려다보인다. 케이스 안에는 시몬 베유의 책들이 진열되어 있다. 알베르 카뮈의 지휘 아래 베유 사후에 출판된 책들이었다. 『종교에 관한 서한Lettre à un religieux』 『초자연적 앎La connaissance surnaturelle』 그리고 『뿌리내림』.

　갈리마르 씨가 사무실에서 맞아준다. 벽난로 선반 위에는 생텍쥐페리가 할아버지에게 선물한 시계가 놓여 있다. 우리는 낡은 대리석 계단을 내려가서 블루 살롱을 지나 미시마 유키오가 하얀 라탄 의자에 앉아 사진을 찍은 정원으로 들어간다. 말없이 함께 서서 정원의 기하학적 단순성에 감탄한다.

　시간으로 얼룩진 입체경의 사진들처럼 여러 다른 정원

풍경들이 연달아 떠오른다. 피사에 있는 수백 년 된 오르토 보타니코Orto Botanico, 훔볼트의 잊힌 조각상이 있고 칠레산 공작 야자나무가 우뚝 솟은 정원. 야생의 약초들이 만발한 가든 오브 심플스[7]에서 의식은 확장했다가 다시 평화를 찾곤 한다. 나는 학자들의 소박한 정원에 홀로 서서 '유희의 장인'이 될 미래를 숙고하는 요제프 크네히트[8]를 생각한다. 예나[9]에 있는 실러의 여름 별장 정원. 괴테가 은행나무를 심었다는 얘기가 전해지는 곳이다.

　—주네와도 잘 알고 지냈지요.

갈리마르 씨는 부드러운 말씨로 말하며 불손하게 보이지 않으려고 눈길을 돌린다. 나는 우측의 높은 벽에 새겨진 무수한 나선형 무늬에 매혹된다.『셈과 숀이 들려준 이야기들Tales Told by Shem and Shawn』의 블랙선Black Sun 문고판에서 브란쿠시[10]가 제임스 조이스를 형상화하기 위해 만들어낸 나선형을 닮았다. 나는 이 건물을 스쳐 지나간 작가들의 유령과 함께한다는 사실에 만족한 나머지 쉬이 떠나

7　The Garden of Simples. 피렌체 소재의 허브 정원을 지칭하는 것으로 보인다.

8　헤르만 헤세의 소설『유리알 유희』의 등장인물.

9　독일 튀링겐 주의 대학 도시.

10　콘스탄틴 브란쿠시Constantin Brancusi. 루마니아의 조각가로 독자적인 추상 조각 작품을 만들었다.

지 못하고 머무른다. 벽에 기대어 담배를 피우는 카뮈. 앵무조개의 곡선을 숙고하는 나보코프.

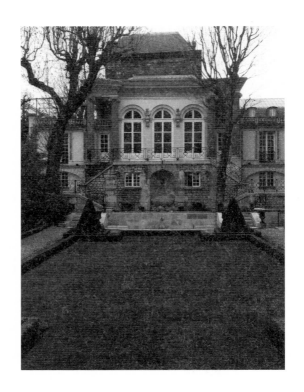

갈리마르 정원

그날 밤 나는 수영할 줄 아는 꿈을 꾸었다. 바다는 차가 웠으나 나는 코트를 입고 있었다. 덜덜 떨며 일어났더니 자기 전에 성당을 보고 싶어서 열어둔 창문이 그대로였다. 창밖으로 성당이 보였고 유장하게 펼쳐진 내 삶도 보였다. 처음 이 성당을 봤을 때는, 1969년 늦은 봄 여동생과 함께 였다. 우리는 약간 소심하게 교회에 같이 들어가서 가족을 위해 촛불을 밝혔다.

창문을 닫으려고 일어난다. 비가 내리고 있다. 소리 없 이 꾸준히 내리는 비. 나는 느닷없이 울기 시작한다.

—왜 울고 있어?

어떤 목소리가 묻는다.

—모르겠어. 아마 행복해서 그런가 봐.

나는 대답한다.

파리는 지도 없이 읽을 수 있는 도시다. 옛날에 세퓔크 르 가街였던 비좁은 뤼 뒤 드라공을 걷는다. 한때는 압도 적인 용의 석상이 있었다. 30번지에는 빅토르 위고를 기리 는 명판. 뤼 드 라바예. 뤼 크리스틴. 뤼 데 그랑 오귀스탱 7번지에서는 피카소가 〈게르니카〉를 그렸다. 이 거리들은

알을 깨고 나오기만 기다리는 한 편의 시詩다. 때 아닌 부활절이다. 찾아야 할 달걀들이 사방에 숨어 있다.

정처 없이 걷다 보니 라틴 구역이다. 그래서 생미셸 대로로 질러가서 37번지를 찾는다. 시몬이 성장기를 보냈고 수십 년에 걸쳐 베유 가문이 살았던 집이다. 어떤 계단을 찾느라 도시 전체를 지그재그로 훑으며 이 주소 저 주소를 추적하는 파트리크 모디아노가 섬광처럼 뇌리를 스친다. 노벨문학상 수상을 앞두고 베유의 집으로 나처럼 이렇게 순례를 떠났던 알베르 카뮈를 생각한다. 물론 카뮈의 이유는 좀 더 진중했다. 단순한 호기심이 아니라 사색을 위해서였으니.

싹트는 일상. 일곱 시에 기상. 여덟 시에 카페 드 플로르. 열 시까지 책 읽기. 갈리마르까지 걸어가기. 기자들. 책 사인회. 갈리마르 직원들과 점심 식사—아우렐리앵, 크리스텔, 메뉴는 오리 콩피와 콩 요리, 동네 카페 음식. 블루 살롱에서 차를 마시고, 정원에선 인터뷰. 어느 기자가 영어로 번역된 시몬 베유에 관한 책 한 권을 준다. 베유를 아세요, 하고 기자가 묻는다. 나중에는 브루노라는 기자가 내게 제라르 드 네르발의 사진을 주기에 받아서 침실용 탁자에 놓아둔다. 20대 때 책상 위에 테이프로 붙여두었던 바로 그 우울한 초상이다.

알랭과는 저녁 때 만나 가볍게 끼니를 때우면서 아침에 남프랑스로 떠나는 여행 설명을 간단히 듣는다. 지중해에 인접한 오래된 해변 휴양지인 세트Sète에서 책 홍보 일정이 잡혀 있다. 시인 폴 발레리의 고향이다. 새로운 곳을 찾아가서 짠 바다 공기를 마실 수 있다는 생각에 행복해진 나는 객실로 돌아와 가볍게 짐을 꾸리고 스스로를 살살 구슬러 잠들어 보려 애쓴다. 나만의 만트라기도. 명상 때 외는 주문를 읊조린다. **시몬과 파트리크. 파트리크와 시몬.** 파트리크는 불안하고도 차분한 마음 상태를 가져다준다. 시몬은 위험스러우리만큼 친숙한 아드레날린으로 나를 채워준다.

보통 때보다 일찍 일어나 카페 드 플로르가 막 문을 여는 시각에 도착해 무화과 잼과 바게트, 블랙커피를 주문한다. 빵은 아직 따뜻하다. 기차로 가는 길에 배낭에 든 소지품을 재차 확인한다. 공책, 시몬, 속옷, 양말, 칫솔, 개어둔 셔츠, 카메라, 펜과 선글라스. 필요한 모든 것. 글을 쓸 수 있을까 했지만 그저 졸린 눈으로 차창 밖을 응시하기만 한다. 파리 외곽의 낙서로 뒤덮인 벽들을 지나 좀 더 탁트인 야외로, 모래밭이 많은 공간으로, 거친 소나무로 변화하는 풍경을 바라보다 보니 드디어 바다가 나왔다.

세트에서는 만이 내려다보이는 지역 카페에서 신선한

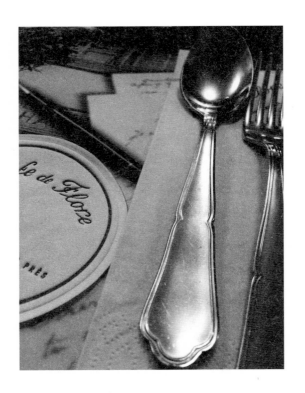

카페 드 플로르의 스푼과 포크

해산물을 먹는다. 알랭과 함께 폴 발레리를 찾아 야산을 올라 묘지로 간다. 발레리를 찾아 경의를 표하고 나니, 말들을 사랑했던 패니라는 어린 소녀의 무덤도 우리를 손짓해 부른다. 친구들과 가족이 소녀의 묘석에 말들을 갖다 두고 웬만한 악천후나 무뢰한에도 흐트러지지 않을 아늑한 마구간을 꾸며놓았다. 좀 더 오래된 묘석에 이끌려 간 나는 묘지 경계를 따라 사선으로 쓰인 **DEVOUEMENT**이라는 말을 눈여겨본다. 알랭에게 무슨 뜻이냐고 묻는다.

─헌신.

알랭이 미소를 띠고 대답한다.

다음 날 아침 기차역에서 알랭과 아우렐리앵을 다시 만나기 전, 마지막으로 산책을 하다 위압적인 넵튠 조각상이 내려다보는 후미진 공원을 하나 발견한다. 고르지 못한 돌계단을 따라 언덕을 오르자 식물원처럼 보이는 탁 트인 공간이 나온다. 대추나무들이 많았고 다양한 수종의 나무들이 우거져 있다. 이리저리 정처 없이 배회하는데 문득 뜻밖이면서도 낯익은 현기증이 밀려온다. 강렬하게 응축된 추상, 정신적 공기의 굴절.

하늘은 연한 초록색. 대기는 사정을 봐주지 않고 이미지들을 풀어낸다. 그늘의 보호를 받는 벤치로 몸을 피한

다. 느리게 숨 쉬며 나도 모르는 새 배낭에서 펜과 공책을 꺼내 글을 끼적거리기 시작한다. 뮤직 박스에서 뽑아낸 하얀 잠자리 한 마리. 미니어처 단두대가 든 파베르제의 달걀. 허공에서 얽히는 스케이트 한 켤레. 나무들, 반복되는 피겨 에이트[11], 자석 같은 사랑의 인력에 대한 글을 쓴다. 시간이 얼마나 지났는지 잘 알 수가 없어 글을 멈춘다. 크게 휘어진 넵튠의 등을 지나 황급히 돌계단을 달려 내려가 근처 기차역으로 간다. 알랭이 아리송한 눈빛으로 나를 본다. 아우렐리앵은 사진을 찍었느냐고 묻는다. 딱 한 장, 나는 말한다. 어떤 단어의 사진을 찍었어요.

기차에서도 열에 달뜬 글쓰기를 이어간다. 기억의 바다에서 부활한 사람 같다. 알랭이 보던 책에서 눈길을 슬몃 들어 차창 밖을 바라본다. 시간이 수축된다. 별안간 우리가 파리에 곧 도착할 예정이란다. 아우렐리앵은 잠들어 있다. 젊은이는 잠을 잘 때 아름답고 나 같은 늙은이는 죽은 사람처럼 보인다는 생각이 문득 뇌리를 스친다.

11 스케이팅이나 곡예비행을 할 때 숫자 8과 비슷한 패턴으로 움직이는 기술.

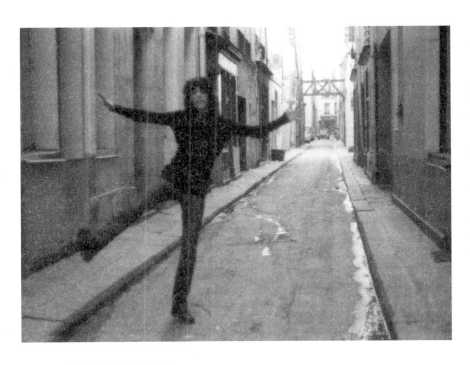

파리 뤼 드 세느 거리에서

3

좋은 날씨, 온유한 가벼움의 특별한 기쁨에 순순히 굴복한다. 생제르망데프레 성당에 들어가 보니 소년들이 노래하고 있다. 성체성사일 것이다, 아마도. 경건한 기쁨이 대기에 충만해 성체를 모시고 싶다는 친숙한 갈망에 휩싸이지만 그들을 따르지는 않았다. 대신 내가 사랑하는 사람들과 바타클랑 극장[12]에서 자식을 잃은 부모를 위해 초를 봉헌했다. 촛불들이 아기를 안은 성 안토니오상 앞에서 깜박이며 흔들린다. 안토니오 성자와 아기는 둘 다 수십 년에 걸쳐 그려진 섬세한 낙서로 뒤덮혀 있는데, 이처럼 산자들이 새긴 청원 덕분에 생생히 살아 움직이는 듯하다.

마지막으로 뤼 드 센느를 따라 올라가며 산책을 한다.

12 2015년 11월 프랑스 파리 제11구역의 바타클랑 극장에 이슬람 급진 세력 테러범들이 침입해 총기를 난사하며 90여 명이 사망했다. 당시 극장에서는 관객 1500명이 록 밴드 공연을 관람하고 있었다.

몰입

아니, 따라 내려가는 길일까? 모르겠다. 그냥 걷는다. 묘한 친밀감이 나를 자꾸만 끌어당긴다. 사물을 감지하는 오래전의 감각. 그래. 바로 이 길을 여동생과 함께 걸었다. 발길을 멈추고 뤼 비스콩티의 비좁은 골목길을 바라본다. 처음 이 길을 보고는 벅차게 설렌 마음을 주체 못하고 끝에서 끝까지 단숨에 달려가서 허공으로 펄쩍 도약했다. 여동생이 사진을 찍어주었고 그 사진 속에 기쁨 충만한 공중에 영원히 동결된 내 모습이 있다. 분출하던 아드레날린, 강렬한 의지와 다시 접속한다는 사실 그 자체로 작은 기적 같다.

오노레샹피옹 광장 꼭대기에 다가가니 또 한 번 섬광처럼 뇌리를 스치는 기시감. 별 특징 없고 단조로운 정원 후미에서 볼테르의 조상을 알아본다. 파리에서 처음 사진에 담은 피사체. 아담한 정원은 놀랍게도 반세기 전과 다름없이 한적하고 따분했다. 하지만 볼테르는 많이 변해 있었고 웬지 나를 비웃는 느낌이 든다. 한때 온후했던 얼굴이 세월에 닳아 음침하게 우스꽝스럽고 섬뜩해졌다. 이 볼테르상은 더딘 부패를 견디며 변하지 않는 영토를 금욕적으로 관장한다.

어딘가 박물관에서 유리 진열장에 보관된 볼테르의 모자를 본 기억이 있다. 몹시 소박한 살색 레이스 모자였다.

그 모자가 미치도록 갖고 싶었다. 오래도록 사라지지 않고 머무른 것들을 향한 이상한 매혹에 더해, 그 모자를 쓰면 볼테르가 꾼 꿈의 찌꺼기를 볼 수 있을지 모른다는 미신 같은 믿음마저 굳어졌다. 꿈의 찌끼는 물론 당대 프랑스어로 남아 있겠지만, 그때는 얼핏 세월을 가르는 몽상가들은 자기 시대의 꿈을 꾼다는 생각을 했던 것 같다. 고대 그리스인은 그들의 신을 꿈꾸었다. 에밀리 브론테는 무어 moors. 『폭풍의 언덕』의 배경이 된 황무지를. 그리고 그리스도는? 그리스도는 꿈을 꾸지 않았을지 모르지만, 시간의 끝까지 꿈을 꾸어야 할 모든 것들의 모든 조합을 알고 계셨다.

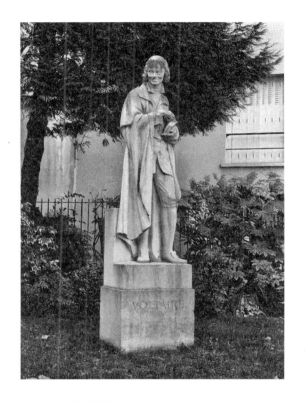

볼테르, 오노레샹피옹 광장

갈리마르 출판사에서 해야 할 일을 마치고 유로스타를 타고 런던으로 향한다. 기차에서 세트의 조용한 공원에서 시작한 단편 몇 단락을 고쳐 쓰며 파리로 질주하는 기차에서도 계속 일한다. 처음에는 그런 막막하고 불행한 이야기를 쓰게 된 기폭제가 뭘까 궁금했다. 외과의의 펜으로 해부하고 싶지는 않았지만, 다시 읽어보니 이야기에 영감을 주고 틈입한 스치는 상념과 사건 들이 얼마나 많은지 새삼 놀라웠다. 심지어 하찮고 무의미한 인용마저 하이라이트로 강조한 듯 똑똑히 눈에 들어왔다. 예를 들어 완벽한 프라이드 에그 한 접시는 둥근 연못에 반향으로 스며들었다. 시몬의 얼굴에 보이는 어떤 면들을 끌어와서 내 젊은 주인공 유지니아에게 투영했다. 지적인 융통성, 특이한 걸음걸이, 순진한 오만. 그러나 아예 뒤집어 역상으로 투사한 면들도 있다. 시몬은 타인의 손길이 닿기만 해도 부르르 떨었지만 유지니아는 뻔뻔스럽게 갈구한다.

세인트판크라스 국제 터미널에서 나는 또 기차를 갈아타고 시몬 베유의 무덤을 찾으러 여정의 마지막 목적지인 애시포드로 간다. 우리는 연립주택들이 즐비한 생기 없는 풍경을 지나쳤다. 티켓의 날짜를 보니 5월 15일, 사별한

오빠 토드의 생일이다. 오빠의 하나밖에 없는 자식이 시몬이라는 이름의 딸이다. 금세 기분이 밝아진다. 오늘은 좋은 일만 일어날 테니까.

목적지에 도착해서 커피 간이매점에 들렀다가 택시를 찾았다. 하늘이 깊어지고 있었고 공기가 몹시 싸늘했다. 여행 가방에서 카메라와 워치 캡[13]을 따로 꺼내두었다. 택시로 15분쯤 가서 바이브룩 공동묘지 입구에 내렸다. 작은 석조 안내소나 지도 나눠주는 사람이라도 있지 않을까 반쯤 기대했지만 아무도 없었다. 꾸역꾸역 내리는 부슬비를 베일처럼 둘러쓴 묘지 관리자만 잡초를 솎고 있었다.

공동묘지는 예상보다 넓었고 시몬이 어디 있을지 짐작도 가지 않았다. 약간 당황스러운 마음으로 오솔길을 위아래로 오가며 헤맸다. 조도가 낮았다. 한낮인데 황혼녘에 가까웠다. 사진을 몇 장 찍었다. 파묻힌 십자가. 담쟁이덩굴로 뒤덮인 묘지. 한 시간 가까이 훌쩍 흘렀다. 비는 추적추적 내렸다. 마음 언저리에서 불가능이라는 생각이 스멀스멀 고개를 드는데 퍼뜩 시몬은 천주교 묘역에 있다는 깨달음이 덮쳤다. 마리아상과 십자가 들로 가득한 묘역을

13 watch cap. 진한 남색의 테 없는 니트 모자로 미 해군 수병이 선상에서 쓴다. 패티 스미스가 몹시 사랑해서 자주 쓰고 다닌다.

찾았지만 시몬의 흔적은 없었다. 조각상들이 빽빽하게 들어찬 묘역을 샅샅이 뒤졌다. 하늘이 어두컴컴해졌다. 풀이 죽은 나는 벤치에 털썩 앉았다. 시몬이 이런 순례를 달가워할까? 왠지 아닐 것 같다. 하지만 시몬의 무덤에 놓고 가려고 세트에서 라벤더를 낡은 손수건에 싸 왔다. 프랑스의 작은 조각들이라도 바치려고. 고국에 대한 시몬의 사랑, 그토록 고국에 돌아가고자 했던 시몬의 갈망을 새삼 떠올리고 고집스럽게 계속 찾았다.

악의에 찬 먹구름을 우러러보았다.

그리고 마음으로 오빠에게 간청했다.

—토드, 나 좀 도와줄 수 있어? 오빠 생일에 나 혼자서 시몬이라는 사람을 찾고 있어.

나를 인도하는 오빠의 손길이 느껴졌다. 우측에 숲이 우거진 구역이 있었는데 어쩐지 그리로 꼭 걸어가야 할 것만 같았다. 문득 발길을 멈추었다. 흙냄새가 났다. 종달새와 제비 들이 있고 한줄기 가느다란 서광이 나타났다 사라졌다. 흥분에 들뜨지 않고 가만히 고개를 돌리자 생전과 다름없이 겸허하고 우아한 시몬이 있었다. 카메라의 벨

로스[14]를 열고 렌즈를 조절한 후 사진 몇 장을 찍었다. 시몬의 이름 아래 작은 꾸러미를 놓으려고 무릎을 꿇자 말들이 어린 시절의 동요처럼 굴러 나와 모양을 갖췄다. 나는 무기력하게 평화로웠다. 비는 흩어져 사라졌다. 신발은 진흙투성이였다. 빛은 부재했으나 사랑은 있었다.

14 Bellows. 빈티지 카메라의 주름막 차광통.

4

운명에는 손이 있으나 그 손이 미리 정해진 건 아니다. 나는 무언가를 찾다가 무언가 다른 것을, 어떤 영화의 예고편을 찾았다. 울림이 깊지만 생경한 목소리에 마음이 동해 말들이 쏟아져 나왔다. 인용과 참조의 교향악을 소환하는 빛의 주크박스에 이끌려 여행을 떠났다. 파트리크 모디아노의 추상적 거리들을 배회하며 심지어 내 것조차 아닌 세계를 실로 엮었다. 책 한 권을 읽고 시몬 베유의 신비적 행동주의를 알게 되었다. 한 피겨 스케이트 선수를 보았고 완전히 매혹되었다.

파리에서 세트로 가는 열차에서 「헌신」이라는 글을 쓰기 시작했다. 처음에는 상이한 화자들 사이에 오가는 고양된 담론을 집필하려 했었다. 세련되고 합리적인 남자와 조숙하고 직감적인 젊은 처녀. 부富와 궁벽의 영토에서 동맹을 맺은 두 사람이 서로를 어디로 이끌게 될지 보고 싶었

다. 그리고 형식에 별로 구애받지 않고 여행 일기를 썼다. 끼적거린 시 구절들, 단상, 글을 쓴다는 데 의미를 두는 하찮은 관찰들. 이 파편들을 돌이켜보자니 「헌신」이 범죄라면 나는 범죄의 단계마다 현장에서 나도 모르게 증거를 생성하고 주해까지 달았다는 사실을 깨닫게 된다.

가장 흔하게는 어떤 시나 허구를 창조한 연금술은 작품에 내재해 있을 터다. 그렇지 않으면 대개 정신의 배배 꼬인 이랑들에 파묻혀 있다. 그러나 이번 글에서는 넘쳐흐르는 매혹들, 전나무 숲, 시몬 베유의 머리 모양, 하얀 장화끈, 나사 한 꾸러미, 카뮈의 실존주의적 장총을 추적할 수 있었다.

내가 그 글을 어떻게 썼는지, 왜 그렇게 도착적으로 처음의 길에서 일탈했는지, 그 과정은 고찰할 수 있겠으나 왜 그랬는지 이유는 말할 수 없다. 범죄자를 추적해 구속하는 데 성공한들 범죄자의 정신을 진정으로 이해할 수 있을까? '어떻게'와 '왜'는 분리할 수 있는 걸까? 나 자신을 심문하면 몇 초도 안 되어 그런 글을 쓰고 나서 느낀 이상한 회한을 자백하게 된다. 캐릭터들을 탄생시킨 장본인이라서 그네들의 죽음을 슬퍼하는 걸까 생각해보기도 했다. 혹시 늙어서 그런지도 자문했다. 젊은 시절에는 어떤 주제를 다루더라도 일말의 도덕적 고려도 없이 무모하

고 방탕하게 투신했으니까. 나는 「헌신」을 쓰인 그대로 두려 한다. 네가 썼잖아, 나 자신에게 말한다. 빌라도처럼 그죄에서 손을 털어버릴 수 없어. 철학적이거나 심지어 심리학적일 수도 있을 이런 우려들을 합리적으로 따져 보았다. 아마 「헌신」은 세계관의 족쇄에 구속되지 않은 그 자체리라. 아니 추적할 수 없는 공기로부터 끌어온 은유리라. 그게 내가 다다른 마지막 결론이다. 절대적으로 무의미한 결론.

다시 뉴욕 시로 돌아오니 생체 리듬이 다시 적응하기 힘들어했다. 하지만 발작적인 향수병, 내가 갔던 곳에 대한 그리움에 더 많이 앓았다. 카페 드 플로르에서 마시던 모닝커피, 갈리마르 정원에서 보낸 오후들, 달리는 기차 속에서 폭발하던 창조력. 나는 파리의 시간을 살며 늦은 오후 잠에 빠져들어 길고 고요한 한밤에 느닷없이 깨어나곤 했다. 그러던 어느 밤에 〈비밀의 화원〉을 보았다. 불구 소년이 생기발랄한 소녀의 열렬한 의지력으로 걷게 된다. 언젠가는 나도 그런 이야기를 쓸 거라고 상상하던 시절이 있었다. 『소공녀』나 『소공자』 같은 얘기. 빛에 가려진 어둠과 타협하는 고아들에 대한 이야기 말이다. 파리의 열차에서 회한도 없이 숨 막히게 써내려간 것 같은 이야기가 아니라.

침묵. 지나치는 자동차들. 덜컹거리는 지하철. 새벽을 부르짖는 새들. 집에 가고 싶어, 나는 칭얼거린다. 하지만 나는 이미 집에 와 있다.

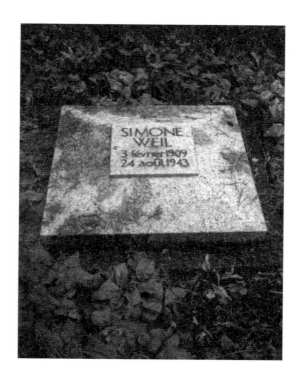

바이브룩 공동묘지, 켄트의 애시포드

애시포드

흙 깊숙이 당신의 작은 뼈들
당신의 작은 손들 당신의 작은 발들
불안한 잠에 든 채 올가미들을 풀며
빵과 감자 수프를 달란다
느닷없는 빛 한 줄기가 밸브를 치자
어린 양의 젖이 허리에서 흘러나왔고
무서운 안개가 발밑에서 피어올랐고
당신은 눈처럼 흰 백설공주
나는 공주님을 모실 각오가 된
일곱 번째 난쟁이
제 혀를 내미는 모든 산 것들에게
넉넉히 나누어 줄 성체가 있었다
울음도 모두 그쳤고
금식하는 심장도 없었고
존재의 비단에 감싸인
결핵의 유해뿐

헌신

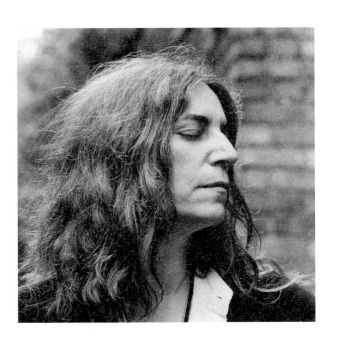

1

　그는 그녀를 길거리에서 처음 보았다. 도자기 같은 피부에 마구잡이로 삐죽삐죽 짧게 자른 숱 많은 검은 머리칼을 지닌 그녀는 아담했다. 겨울에 입기에는 코트가 얇아 보였고 교복 밑단도 고르지 않았다. 그녀가 지나쳐 가는 순간 그는 따끔하게 찌르는 지성知性을 느꼈다. 어린 시몬 베유, 라고 생각했던 기억이 났다.

　며칠 후 그는 그녀를 다시 보았다. 제시간에 수업에 들어가기 바쁜 학생들과 헤어져 어디론가 걸어가고 있었다. 그는 발길을 멈추고 돌아서서 그녀가 반대 방향으로 걷는 이유가 뭘까 생각에 잠겼다. 아파서 결석하고 집에 갈 수도 있겠지만, 단호한 태도로 보아 아닌 것 같았다. 금지된 조우, 열렬한 청년과의 은밀한 만남일 공산이 가장 컸다. 그녀는 트롤리를 탔다. 왜 따라 탔는지는 그 자신도 몰랐다.

　자기만의 궤적에 몰입한 그녀는 목적지에 도착할 때까

지도 그의 존재를 알아채지 못했다. 그는 몇 발자국 거리를 두고 인접한 숲으로 다가가는 그녀를 따라갔다. 의도와 상관없이 그녀는 그를 이끌고 돌길을 내려갔고 빽빽한 숲을 지나쳐 숲에 가려져 있던 커다란 연못, 완벽하게 둥글고 철저히 얼어붙은 연못에 다다랐다. 그는 빽빽한 소나무 숲을 절개하는 무수한 빛살 새로 그녀가 낮고 평평한 바위에 쌓인 눈을 털고 앉아 반들반들 빛나는 연못을 응시하는 모습을 관찰했다. 흘러가는 구름이 가면처럼 해를 가렸다가 드러내자, 일순 그 장면이 초현실적으로 솔라리제이션[1] 되었다. 그녀는 불현듯 그쪽으로 고개를 돌렸지만 그를 보지는 못했다. 그녀는 배낭에서 낡아빠진 스케이트 한 켤레를 꺼내더니 발부리에 종이를 구겨 넣고 의무적으로 날을 닦았다.

연못 표면의 빙판은 울퉁불퉁했고 스케이트는 발에 잘 맞지 않았다. 이런 장애들에 적응하느라 저런 위험천만한 스타일로 타게 되었을지 모른다. 몇 번 원을 그리며 돌더니 속도를 붙여 자칫 넘어질 것만 같은 포지션에서 흐르는 공간으로 훌쩍 몸을 날렸다. 도약은 놀라울 정도로 높았고 착지는 한쪽으로 치우쳤으나 정확했다. 그는 콤비네

[1] solarization. 사진에서 노출 과다로 부분적인 반전 현상이 일어나는 것.

이션 스핀을 하면서 허리를 구부리고 미친 팽이처럼 핑글 핑글 도는 그녀를 바라보았다. 운동 능력과 예술적 장인 정신이 그토록 통렬하게 어우러진 광경은 한 번도 본 적이 없었다.

공기 가운데 축축한 한기가 떠돌았다. 하늘이 깊어지더니 연못에 푸르른 빛을 드리웠다. 그녀는 눈을 크게 뜨고 저 멀리 윤곽선이 번지는 소나무들과 멍든 하늘을 본다. 저 나무들, 그 하늘을 위해 스케이트를 지쳤던 것이다. 그는 돌아서야 했다. 그러나 그는 참된 진수珍羞를 마주하는 순간 내면을 훑는 전율을 알아볼 줄 알았다. 수백 년 세월의 헝겊이 켜켜이 감싼 그릇처럼, 그는 그 진수를 직접 한 겹씩 풀어 반드시 소유한 후 손으로 집어 들고 입술로 가져가 맛봐야만 했다. 그는 눈이 내리기 전에 떠났고, 고개를 숙이고 스핀하는 그녀가 치켜든 손을 눈眼에 담았다.

바람이 거세지자 그녀도 내키지 않는 마음으로 연못을 떠났다. 스케이트 끈을 풀며 그날 하루의 일을 만족스럽게 되짚어 보았다. 아침에 일찍 일어나 학교 예배당에서 기도했고 일찌감치 국가시험을 마친 후 로커에서 가방을 꺼내 망설임도 미련도 없이 학교를 나왔다. 나이보다 진도가 빠른 최우등생이었지만 학업에는 전혀 관심이 없었다. 라틴어는 열두 살에 통달하고 복잡한 등식들도 수월하게 풀

었으며 난해하고 모호한 개념을 샅샅이 분해해 재검토하는 능력도 뛰어났다. 그녀의 정신은 불만족으로 뭉친 근육이었다. 지금이든 나중이든 학업을 마칠 의사가 아예 없었다. 이제 열여섯이 다 되어가는 지금, 그런 건 다 끝냈다. 빙판에 올라설 때면 다른 모든 게 사라지고, 날을 통해 종아리로 느껴지는 얼음의 표면만 남았다. 놀라움을 선사하는 것, 열렬히 바라는 건 오로지 그뿐이었다.

금세 걷힐 안개가 깔린 아침, 스케이팅에는 최적이다. 그녀는 커피를 끓이고 프라이팬에 빵을 올려 데우면서, 이제는 혼자라는 사실을 깜박 잊고 이리나 이모를 큰 소리로 외쳐 불렀다. 연못까지 가는 길에 추위에도 꿋꿋하게 열린 베리 열매들을 보았지만 따지는 않았다. 어스레한 안개가 땅에서 피어오르는 듯하다. 햇살에 은빛이 돌아 인심 좋은 수공이 광택제를 잔뜩 발라 마무리한 듯 연못이 번들거린다. 그녀는 성호를 긋고 빙판에 올라서서 고독의 희열을 한껏 만끽한다. 그러나 그녀는 혼자가 아니었다.

걷잡을 수 없는 호기심, 틀림없이 그녀를 볼 수 있으리라는 믿음으로 그는 끝내 돌아오고야 말았다. 위험천만하게 시적이리만큼 산발적으로 독특하고 정교한 콤비네이션을 해내는 그녀를 그는 들키지 않고 바라보았다. 그녀가

느끼는 황홀한 기쁨에 설레고 흥분했다. 하느님이 예술 작품에 숨결을 불어넣어 주셨다. 그녀는 아치형으로 몸을 휘어 내려갔다 올라가는 스파이럴로 스핀을 돌았다. 아무도 부인할 수 없는 별이 될 운명인 그녀의 몸에서 반짝이는 별 가루가 살짝 떨어졌다. 그는 곧 자리를 떴으나 이미 늦었다.

정확히 언제 그의 존재를 그녀가 의식하게 되었는지 그 순간은 확신할 수 없었다. 처음에는 어렴풋한 느낌이었지만 머지않아 슬그머니 그의 형상을 알아보는 날이 왔다. 완전히 위장할 수 없었던 그 코트와 목도리의 색깔을. 악의 없는 존재감에 오히려 힘을 얻어 계속 얼음을 지쳤다. 열한 살 이후로는 아무도, 심지어 이모조차 스케이트를 타는 그녀의 모습을 보지 못했다. 방어적으로 연결된 채 하루하루가 지나가면서, 두 사람은 서로에게서 힘을 얻어 각자의 역할을 연기했다.

학교라는 강요적 구조에서 해방되고 이리나 이모도 떠난 지금, 그녀의 날들은 서로에게로 흘러 얽혀들었다. 시간 감각도 거의 없이 다가왔다 사라지는 빛에 맞춰 살았다. 여느 때보다 늦잠을 자는 바람에 벌써 새벽이 밝아오고 있었다. 서둘러 아침 의례를 치른 뒤 스케이트를 들고

숲으로 향했다. 연못에 다가가던 그녀는 땅 위로 드러난 시카모어 고목 뿌리 옆에 놓인 커다란 흰 상자의 끄트머리를 보았다. 그가 그녀에게 주는 선물이 틀림없었다. 스케이트를 툭 떨어뜨린 그녀는 뚜껑을 눌러둔 묵직한 돌멩이들을 치운 뒤 천천히 상자를 열어보았다. 얇은 종이로 겹겹이 싼 연보랏빛 코트 한 벌이 들어 있었다. 살짝 구식이긴 해도 값비싼 코트는 뛰어난 재단에 안감은 보드라운 모피로 대어져 있었다. 코트는 몸에 꼭 맞았고, 공주 스타일의 치마는 탈착이 가능해서 자유롭게 연습할 수 있었다. 떨리는 손으로 세세한 디테일을 살펴보며 정교한 바느질, 공기처럼 가벼운 안감의 털, 빛이 바뀔 때마다 달라지는 오묘한 색깔에 감탄을 금치 못했다.

코트를 걸쳐본 그녀는 가벼워 보이는 첫인상과 달리 기적처럼 따스한 보온성에 놀라버렸다. 그가 항상 있던 자리를 수줍게 살피며 기쁨을 또렷이 전하려 했지만 아무 기척도 없었다. 어지러울 정도로 제자리에서 빙글빙글 돌며 혼자만의 기쁨이 주는 아련한 호사를 만끽했다.

뜻밖의 선물은 소담한 희망을 암시했다. 막연하지만 설레는 인간적 유대의 희망. 기쁘면서도 두려웠다. 한시라도 빨리 스케이트를 타고 싶다는 욕망이 잠시나마 뒷전으로 밀린 탓이다. 나는 오직 스케이팅을 위해 사는 거야, 라고

그녀는 혼잣말을 했다. 사랑도 학교도 기억의 장벽을 벗겨 없애기 위해서도 아니야. 꽃다발처럼 엮인 혼란을 정리하려던 그녀의 손끝에서 스케이트 화 끈이 끊어졌다. 재빨리 묶어 매듭을 짓고 새 코트의 치맛자락을 벗고는 빙판으로 올라섰다.

　—나는 유지니아예요.

　특별히 상대를 염두에 두지 않고 소녀는 말했다.

2

　차가운 빗물이 통나무집 창유리를 타고 흘러내리다 이상한 무늬를 그리며 얼어붙었다. 오늘 아침에는 스케이트를 지칠 수 없다. 유지니아는 부엌 식탁에 앉아 일기를 펼쳤다. 처음 몇 장에는 다양하게 연습한 줄 긋기, 일종의 시, 느슨하게 엮은 「시베리아의 꽃들」이 독학으로 배운 어머니와 아버지의 언어인 에스토니아어로 쓰여 있었다. 그러다 주로 영어 연습장으로 쓰는 뒷장으로 넘어갔다. 스케이팅에 대한 이런저런 생각들, 이모이자 보호자였던 이리나 그리고 얼굴도 모르는 부모님. 글을 더 쓸 작정이었지

만 단어가 하나도 떠오르지 않아 이미 써놓은 글을 읽으며 고쳐 썼다.

나는 에스토니아에서 태어났다. 아버지는 교수였다. 부모님은 약간의 땅과 어머니가 헌신적으로 가꾸었던 아름다운 정원이 있는 좋은 집에 사셨다. 어머니의 여동생 이리나는 우리 집에 같이 살았다. 마르틴 부르크하르트라는 신사와 함께 에스토니아를 떠날 예정이었다. 이리나 이모보다 두 배는 나이가 많은 부자였다.

아버지는 눈앞에 닥친 위험을 감지했다. 어머니는 전혀 몰랐다. 그저 사람들에게서 좋은 점만 보셨다. 아버지는 마르틴에게 나를 데리고 가달라고 간청했다. 이리나 이모 말로는 어머니가 나를 꼭 안고 사흘 밤낮을 꼬박 울었다고 한다. 어머니의 눈물에 휩싸이는 상상만으로도 위로가 된다. 그해 봄 우리 부모님은 서로 헤어지셨고 에스토니아의 마을에서 이송되었다. 어머니는 시베리아의 노동 수용소로 보내졌지만 아버지의 운명에 대해서는 알려진 바가 전혀 없다. 내게는 이런 기억이 하나도 없다. 그저 이리나 이모한테 들은 이야기밖에 모른다. 부모님이나 마을 이름은 모른다. 마르틴 생각에는 너무 위험하단다. 그때는 모두 겁에 질려 있었다. 전쟁이 끝나고 난 후까지도. 하지만 나는 어려서 아무것도 두렵지 않았다.

이리나 이모는 아름다웠다. 영화배우만큼, 이모의 영화 잡지에서 본 진 티어니만큼 아름다웠다. 덧니도 똑같고 머리카락을 찰랑이는 모습도 똑같았다. 마르틴은 우리 서류와 배급 식량을 처리해주고 내게 자기 성을 붙여주었다. 마르틴이 모든 걸 처리해주었다. 그는 박물관의 유리 진열장에 들어 있는 작품에 매혹되듯 이리나 이모의 아름다움에 홀려 있었다. 이리나 이모는 꽤나 도도하게 굴었지만 마르틴은 그런 점도 귀여워했고 수많은 선물을 사주었다.

내가 자라면서 마르틴은 내게 굉장히 관심을 보였다. 인형과 예쁜 드레스 들을 사주었다. 발레 교습도 받게 해주고 과외 교사도 붙여주었다. 과외 교사는 마르틴에게 내가 뛰어난 영재라며 호들갑을 떨었다. 다섯 살 생일에 마르틴은 우리를 아이스 쇼에 데리고 갔다. 다른 무엇보다 그 일이 기억에 남는다.

스케이터들을 보고 나서 나는 사흘 밤낮을 내리 울었다. 우리 엄마가 울었듯이 울었다. 내 운명을 알아보고도 어려서 그 뜻을 온전히 이해할 수 없었던 것 같다. 눈물에 약한 마르틴이 금세 스케이트를 사주었고 손에 낄 하얀 벙어리장갑과 세트로 모자도 사주었다. 처음 빙상에 선 나는 휘청거렸다. 두려움이 아니라 흥분과 설렘 때문이었다. 뭔가 근사한 일이 일어나리라는 예감이 들었다. 찰나의 찰나에 내게 필요한 모든 것이 밝혀졌다. 난이도 높은 시험의 해답지와 불가능한 목적지로 가는 정확한

길을 한꺼번에 깨달은 느낌이었다.

내 앞에 펼쳐진 모든 걸 보았다. 순식간에 사라진 그 찰나는 표식을 남겼다. 준비가 되면 내가 열쇠를 쥐게 될 거라는 걸 직감적으로 알았다. 내가 워낙 뛰어났기 때문에 곧 스케이트와 함께 발레도 배우게 되었지만, 머지않아 발레는 천천히 끊었다. 발레에서 얻을 것들은 이미 다 얻은 후였다. 발레와 스케이팅을 하나로 어우러지게 할 수 있었다. 그 후로는 만사가 별다르지 않게 흘러갔다. 마르틴은 체스를 가르쳐주었다. 나는 만만한 상대가 아니었지만 승패는 신경도 쓰지 않았다. 주로 말의 움직임에만 관심이 있었고, 스케이팅 루틴에 어떻게 적용할지 그 생각만 했다. 하지만 생각만 하고 입 밖으로 꺼내 말하지는 않았다. 마르틴이 허구한 날 스케이트 생각만 하고 살지 말라고 할까 봐 두려웠다. 마르틴은 날 보고 과학 영재라고 했지만 그건 형용할 수 없는 것을 표현할 수단까지 손에 넣을 순 없는 재능이다. 우리는 함께 여러 나라의 말을 했고 심지어 사어死語까지 썼다. 수많은 언어를 알아도 결국 내가 가장 잘 아는 언어는 스케이팅이었다. 단어가 없는 언어, 정신이 육감에 양보하고 물러서야 하는 언어.

어느 날 모든 게 달라졌다. 마르틴이 갑자기 심장마비로 세상을 떠났다. 우리는 장례식에도 초대받지 못했다. 마르틴의 변호사가 이리나 이모에게 수표 한 장과 숲에 인접한 작은 토지와

집 한 채의 열쇠를 보냈다. 우리는 마르틴이 마련해준 아파트를 떠나야 했다. 마르틴이 이리나 이모에게 남긴 돈으로 우리는 편안한 생활을 누렸지만 다시는 예전만큼 잘 살지 못했다. 어느 날 비밀의 연못을 발견하고 나서야 나는 비로소 마르틴이 이 집을 선택한 이유를 깨달았다. 열한 살 생일을 앞두고 있을 때였다. 마르틴은 내가 그 연못을 찾을 거라고 확신했다. 하지만 이곳에는 이리나 이모를 행복하게 해줄 게 하나도 없었다. 이리나 이모가 프랭크를 만날 때까지는. 프랭크를 만나기 전까지 이리나 이모는 유령처럼 하루하루를 헤맸다.

이모가 떠난 지도 두 달이 되어간다. 학교를 그만둔 걸 알면 분명히 이모는 화를 내겠지. 하지만 막상 학교에는 아쉬워할 사람이 없다. 선생님들은 도발적인 내 생각과 질문 들을 불편하게 여겼고 어차피 나도 더 배울 게 없었다. 이리나 이모가 왜 떠났는지 나는 이해한다. 우리 사이에는 애초에 애정이 별로 없었다. 나는 이모가 하는 수 없이 떠맡은 책임이었다. 하지만 이모가 작별 인사를 했을 때 내가 했던 말과 행동에는 찝찝한 구석이 있다. 내 심장은 돌처럼 단단했다. 난 아무 말도 하지 않았다. 겁이 났던 것 같다. 이모는 가족과 나 사이의 유일한 연결 고리였으니까.

유지니아는 잠시 읽기를 멈추고 단어들을 덧붙였다. **이모가 내 가족이었으니까.** 연필을 내려놓자 좀 수월하게 헤어질 수 있도록 이모를 배려해줄걸, 하고 진심으로 후회한다. 낯선 타인의 선물 덕에 마음의 빗장이 조금 풀렸는지도 모른다. 부탁 없이 받은 베풂에 딱딱해져버린 어린 심장의 참모습이 드러났는지도 모른다. 슬며시 창문을 바라보니 비가 성근 눈발로 바뀌었다. 일기를 덮고 코트를 걸치고 스케이트를 어깨에 메고 숲속을 걸어 연못으로 갔다. 저물녘까지 스케이트를 탔다. 그리고 판판한 바위에 앉아 스케이트 화의 끈을 느긋하게 풀고 날을 점검했다. 어두울 때 집에 가는 길은 하나도 무섭지 않았다. 수천 번 밟고 또 밟은 길이라 발밑의 돌멩이 하나까지 다 알았다.

달이 뜨자 연못이 환해졌다. 연못이라기보다는 작은 호수에 가까워 놀랄 만큼 수심이 깊었다. 비좁고 외딴 통나무집의 답답한 분위기에서 은밀한 구원이 되어준 연못. 하지만 이리나에게는 늘 감옥과 다를 바 없었다. 이리나의 미모에 맞먹게 잘생긴 프랭크를 만날 때까지, 드디어 행복을 주는 남자를 만날 때까지, 그 남자를 따라 멀리 떠날 때까지 여기는 이리나의 감옥이었다.

헤어지던 날 이리나는 화장기 없는 민낯으로 울고 있었다. 유지니아는 이모가 정말 젊어 보인다고, 꼭 같은 장면

을 수천 번 연습한 배우 같다는 생각을 했다.

—나는 떠나야 해. 프랭크가 기다리고 있어. 그이가 너한테 주라고 돈을 좀 줬는데, 서랍장 위에 놓아뒀어. 너도 금세 열여섯이 될 거야. 내가 그랬듯 너도 잘 살 거야.

유지니아는 말없이 서 있었다. 팔을 뻗어 그간 나를 위해 희생해주어 감사하다고 말하고 싶었지만 적당한 말을 찾을 수 없었다. 영원히 답을 얻지 못할 질문들만 머릿속에서 빙글빙글 맴돌았다.

—이모를 미워하지 마. 난 최선을 다했어. 나도 벌써 서른두 살이야. 이게 나 자신을 위해서 뭔가 해볼 수 있는 기회야.

문을 열려고 팔을 내밀던 이리나는 문득 멈춰 서더니 간절한 눈으로 유지니아를 바라보았다.

—나는 태어날 때부터 아름다웠어.

뜬금없이 불쑥 내뱉은 말이었다.

—그런데 왜 추한 삶을 살아야 하니?

그리고 사라져버렸다. 어머니와 아버지처럼, 마르틴처럼, 빨랫줄에 널어놨던 빨래처럼. 그물에 걸린 걸 흔들어 떨어뜨린 것처럼 별들이 나타났다. 유지니아는 별빛을 받으며 계속 생각에 잠겼다. 별은 각자 맡은 역할이 있다. 별은 각자의 자리가 있다. 유지니아가 하던 생각은 그랬다.

내 모든 존재는, 자연에서 받은 거라고.

<div align="center">3</div>

그는 30대 후반의 고독한 남자였다. 드물게 통제력이 강하고 듬직하며 정력적이었으나 남달리 예민해서 학문과 위험, 예술, 과잉의 스펙트럼을 이미 가늠하고 있었다. 예술 작품, 희귀한 필사 원고, 무기를 거래하는 그는 이름 없는 상아를 만져만 봐도, 빛을 흡수하거나 반사하는 모양만 봐도 연령과 원산지를 알아낼 수 있었다. 상품上品은 박물관에 납품하고 최상품은 직접 소장했다. 여행은 많이 다녔으나 한가로이 즐길 여유는 없었다. 트렁크에는 팔기만 하면 자산 증식에 다분히 도움이 될 값진 물품들을 넣고 다녔다. 그는 이 일에 뛰어났으나 이제 성취감의 전율은 공허해졌다. 요즘 들어 그답지 않게 초조해지고 짜증도 많아졌다.

그가 깨어나 잠들 때까지 그녀는 스케이트를 탔다. 얼음 궁전에서 유아독존으로 스핀을 도는 그녀가 어른거렸다. 머나먼 장소들로 떠나 무수한 사람들 가운데 움직이는

그녀를 상상했다. 풍성한 검은 머리칼, 모자도 쓰지 않고 목도리도 두르지 않고 낡아빠진 스케이트를 아담한 어깨에 둘러맨 모습으로. 꼬마 마녀, 라고 생각하면서도 물정 모르는 여학생에게 그런 힘을 부여한 자신이 문제라고 자책했다.

꿈에서 그는 식탁에 앉아 식민지 영토의 낯설고 광막한 땅을 관찰하고 있었다. 녹인 설탕으로 실을 자아내 쌓은 탑처럼 가냘픈 그녀의 유령이 밝은 초록색 들판에 나타났다. 야윈 몸매를 강조하는 살랑살랑한 빨강 드레스 차림으로 천천히 돌았다. 스핀에 가속이 붙고 개운한 바람을 타며 낭창한 팔이 가뿐하게 휘어지자, 이를 바라보던 그는 쾌감을 느꼈다.

―정말로 저 소녀를 소유할 수는 없을 거예요.

시중을 들던 여인이 속삭였다. 그는 엄한 눈으로 여인을 바라보았다.

―뭐라고 말을 한 건가?

그는 짜증을 섞어 물었다.

―아니요, 무슈monsieur.

여인의 말에는 아무런 감정의 찌끼도 없었다.

설명할 수는 없지만 궁지에 몰린 느낌에 휩싸여 눈을 떴다. 막연하게 울화가 치솟았다. 가운을 걸치고 거실에

앉아 시가에 불을 붙이고 나선형으로 피어오르는 푸른 연기 속에 빠져들었다.

~

　며칠이 지나도 그는 오지 않았다. 사실 그녀는 그의 존재가 그리웠다. 불가해한 영감을 주는 느낌이었다. 이제 그녀는 또다시 자신만을 위해 스케이트를 타고 있었다. 추위는 위세가 여전했지만 코트도 걸치고 다행히 바람도 없어서 오래도록 스케이트를 지칠 수 있었다. 연못이 집이고 스케이팅이 연인이었다. 그녀는 온전히 자신을 바치고 자기만의 열기를 발생시켰다.

　해마다 봄이 다가오면 두려웠다. 곧 발밑 빙판에 핏줄처럼 실금이 가고 연못 수면이 깨어지리라. 대리석 바닥에 떨어뜨린 손거울처럼 갈라지리라. 조금만 더요, 그녀는 자연에 간절히 애원했다. 일주일만 더요, 며칠만, 몇 시간만 더 주세요. 그녀는 얼음 위에 무릎을 꿇는다. 아직 위험하지는 않지만, 금세.

　보이지 않았지만 그를 느꼈다. 가까이 다가오는 존재감이 감지되었다. 불현듯 코트 자락이 보였다. 그는 시야에 머무르면서 거리를 두었다. 두 사람의 말 없는 교감이 만

족스러웠다. 돌아온 그를 알아봐주지도 않았지만 비난하지 않고 받아들였다. 심장 앞에서 팔을 십자로 교차하고 추동력을 붙여 한 번도 도달하지 못한 높이까지 도약했다. 그가 있음에 대담무쌍해진 그녀는 세 번째 회전에 들어갔다. 한 팔을 머리 위로 높이 치켜들고 손끝이 닿는 너비만큼 천국을 스쳤다. 자기도 모르게 외쳤다. 지금 이 순간 죽어버리고 싶어요. 그저 어리석은 말, 10대의 기도, 정교하고 완벽하게 빚어진 한 순간.

그는 물러선다, 꿰찔린 채로.

그녀는 새벽에 식은 커피, 베리 한 그릇, 전날 구운 빵을 조금 먹었다. 해가 벌써 높이 떠서 마음이 편치 않았다. 겨울이 조금 더 오래 머물러주기를 바랐건만. 연못에 다다른 그녀는 미리 와서 기다리고 있던 그를 보았다. 스케이트를 내려놓은 그녀는 타고난 도도한 태도로 겁 없이 다가갔다. 그는 스위스 독일어로 반갑게 인사했지만 억양을 알아본 유지니아는 러시아어로 대답했다. 그는 당황했으나 내심 기뻤다.

—러시아 사람이에요?

그가 물었다.

—에스토니아에서 태어났어요.

—멀리 떠나왔군요.

　—전쟁 중에 이모가 데리고 와서 아기 때부터 여기서 자랐어요. 연못이 우리 집이에요.

　—몇 개 국어를 할 줄 알아요?

　—꽤 여러 가지요.

　그녀는 은근히 잘난 체했다.

　—당신 손가락 수보다는 많아요.

　—러시아 말은 아주 잘하는데요.

　—언어는 체스 같아요.

　—그리고 단어는 동작 같고요?

　두 사람은 불편하지 않은 침묵 속에 그렇게 서 있었다. 그녀는 두 사람 사이에는 침묵의 체험과 코트밖에 없다고 생각했다.

　그 코트, 하고 말머리를 꺼냈다. 하지만 그는 손사래를 쳤다.

　—코트는 아무것도 아니에요, 하찮은 선물이지요. 상상하는 건 뭐든지 줄 수 있어요.

　—그런 것들에는 관심이 없어요. 스케이트를 타고 싶을 뿐이에요.

　—얼음이 곧 녹을 텐데요.

　그녀는 눈을 내리깔았다.

―친구가 비엔나의 명망 있는 트레이너예요. 봄에서 여름까지, 연못이 다시 당신을 맞을 준비가 될 때까지, 얼마든지 원하는 만큼 스케이트를 탈 수 있어요.

―그런 특혜의 대가는 뭐죠?

그는 노골적으로 그녀를 바라보았다.

―난 스케이트를 타고 싶을 뿐이에요.

그녀는 재차 말했다.

그는 명함을 내밀었다. 그녀는 검은 오버코트를 걸친 남자의 멀어지는 뒷모습을 바라보았다. 덩치가 크지는 않았지만 코트 때문에 강인해 보였다.

그녀는 남자가 길을 따라 사라질 때까지 기다렸다가 무릎을 꿇고 돌멩이로 얼음을 쾅쾅 쳤다. 얇은 빙판 아래로 떨리는 물의 흐름이 느껴졌다. 켜켜이 쌓인 얼음 층이 녹고 있었다. 대기를 빛의 온기로 충만하게 채우는 태양을 원망스럽게 올려다보았다. 가없이 아름다웠지만 그 태양 빛은 크디큰 행복을 잃고 지내야 할 끝없는 몇 개월이 다가온다는 전조였다. 유독 선명한 그녀의 자아 개념은 스케이트 화의 끈과 하나로 얽혀 있었다. 해빙으로 봄이 오고 여름이 오면, 겨울의 귀환을 알리는 낙엽이 떨어질 때까지 하릴없이 기다리는 수밖에 없었다. 호주머니의 명함을 더듬어 찾았다. 온갖 감각들이 목소리를 모아 노래 부르는

바람에 울컥해진 그녀는 자유로워진 동시에 덫에 걸린 기분에 사로잡혔다.

4

봄의 첫날이었다. 빛이 창문으로 흘러들어 침대보를 가로질러 퍼졌다. 침대 맡의 벽에는 에바 파울리크의 사진들이 테이프로 붙어 있었다. 고리에 대롱대롱 걸린 스케이트가 손짓을 했지만 이미 얼음이 녹고 있었다. 그녀는 코코아를 타서 방구석의 바구니에 넣어둔 작은 담요를 펼쳤다. 이리나가 열세 살이 되던 생일 아침에 준 담요는, 적당한 순간을 기다리며 수년간 아껴두었다. 어머니가 그녀에게 지어준 담요에 아버지가 쓴 편지 한 통이 핀으로 꽂혀 있었다. 당시에는 읽을 수 없었지만 그 언어를 배워서 번역했고, 닳도록 읽고 또 읽었다. 아버지는 그녀를 허공으로 안아 올려주는 이야기, 세상 만물을 담고 있는 듯 보이는 어머니의 진한 갈색 눈을 닮아서 기쁘다는 이야기를 쓰셨다. 담요는 부드러운 복숭아 같았고 테두리에 작은 꽃들이 수놓여 있었다.

고마워요, 엄마. 그녀는 속삭였다. 고마워요, 아빠.

유지니아는 이리나 이모의 낡은 니트 스웨터를 수선하다가 이모의 긴 머리카락 한 올을 발견했다. 언젠가 이모가 돌아올까 궁금해졌다. 이리나 이모는 그녀를 키워주었고 부모님의 과거사를 모두 간직하고 있었다. 이모에게서 옛 기억이라도 하나 끌어내려면 언제나 고역이었다. 하지만 가끔, 보드카에 거나하게 취하면 이모는 늑대들과 얼음으로 뒤덮인 나무들, 봄이면 세상 만물을 뒤덮던 분홍과 흰색 꽃의 향기를 노래했다. 유지니아는 종종 이리나 이모의 차가운 눈眼에서 해답들을 찾으려 했다.

—나한테서 엄마를 찾지 말라고, 언니는 그렇게 말할 거야. 네 안에서 엄마를 찾아야 해.

—내가 엄마를 닮았어?

—정말로 내가 뭐라고 말해줄 수가 없어.

이모는 조바심을 치며 말을 끊고 립스틱을 발랐다.

—하지만 엄마 머리색을 닮았잖아.

—그래, 그건 그래.

—나 아버지 눈을 닮았어?

—뒤돌아보지 마, 유지니아.

이모는 여우 목도리를 걸치며 충고하곤 했다. 온 세상이 우리 앞에 펼쳐져 있다고.

이제 나는 이모보다 더 좋은 코트를 갖고 있어, 하고 그녀는 서글프게 생각했다. 하지만 퍼즐의 한 조각이라도 주겠다는 사람이 있으면 코트 따위 기꺼이 내놓을 수 있다. 그녀에게는 아무것도 없다. 비가 내리는 옛날 영화의 움직이는 장면 사진처럼 반복적으로 꾸는 꿈뿐. 이마에 손을 대고 해를 가리며 빨랫줄에 이불을 너는 어머니. 너무 어린 나이에 헤어져서 기억이라고 하기도 뭐하지만 그래도 진짜 기억처럼 꼭 붙잡고 매달렸다. 스치는 말, 별것 아닌 회상, 오래된 이야기의 새로운 시점을 한 땀 한 땀 꿰고 엮어 만든 바스러질 듯 연약한 조각보를 이어서 자기 자신을 만들었고, 한 조각이라도 더 얻어내려고 이리나 이모를 늘 졸라댔다. 한 번도 사랑을 바라지 않았고 애정을 갈구하지 않았으며 남자애들과의 경험도 없었다. 심지어 사춘기에 키스 한 번도 해본 적 없다. 단지 자기가 누군지 알고, 스케이트를 타고 싶을 뿐이었다. 그녀가 바라는 전부였다.

유지니아는 코트 호주머니에서 명함을 꺼냈다. 그는 뭐든지 다 주겠다고 했다. 전속 트레이너, 좋은 스케이트, 마음껏 스케이트를 탈 수 있는 공간. 그녀는 테이블에 명함을 놓고 손가락으로 그의 이름을 훑었다. 알렉산드르 리파. 도드라진 볼드체의 이름 밑에 손 글씨로 쓴 주소가 적

혀 있었다. 그의 이름은 알렉산더였지만 그녀에게는 영원
히 **그**일 것이다.

그날 오후 문을 열어 보니 그의 눈앞에 그녀가 서 있었
다. 작고 당돌한 그녀가.

―오늘은 내 생일이에요. 열여섯 살이에요.

그는 반갑게 방이 여러 개 있는 스위트룸으로 그녀를
맞아들여 자신의 세속적 소유물, 귀중한 성상과 상아 십자
가 들, 묵직한 진주 목걸이들, 자수로 장식된 실크와 희귀
한 자필 원본들이 차고 넘치는 트렁크들을 보여주었다. 원
하는 건 뭐든지 주겠다고 했다.

―아저씨의 재산에는 관심이 없어요.

―생일을 기념할 선물이라도.

―그냥 스케이트를 타고 싶을 뿐이에요. 그래서 여기
온 거예요.

그는 화려한 에나멜로 칠한 알 공예품이 든 유리 상자
앞에 멈춰 섰다. 자기도 모르게 마음이 끌리는 그녀를 위
해 그가 상자의 자물쇠를 열어 눈앞에 알을 놓아주었다.

―열어 봐요. 어느 차르가 황후에게 준 선물이었어요.

알 속에는 금으로 완벽하게 재현된 황제의 작은 마차가 있
었다. 그는 마차를 그녀 손바닥에 놓고 반응을 지켜보았다.

─제 이름이 뭔지 맞춰보세요.

그녀가 말했다.

─이름은 아주 많은데.

─하지만 저는 여왕의 이름을 가졌어요.

─여왕도 아주 많아요.

그녀는 그의 침실로 따라 들어갔다. 그가 천천히 옷을 벗기는 사이 그녀는 아무 말도 없이 서 있었다. 하지만 그는 차츰 빨라지는 그녀의 맥박을 느꼈다. 그는 느릿하게 그녀를 가졌다. 놀랄 만큼 부드러웠다. 아픔에 비명을 지르는 그녀를 달래주었다. 그리고 밤에 다시 그녀를 취한 그는 소스라치게 놀라운 쾌락의 갈구를 그녀 내면에 일깨웠지만 이 욕망은 끝내 표현되지 않았다.

아침에 그는 핏빛 나방 같은 얼룩이 번진 시트를 걷었다.

─원한다면 이 방은 네 것이 될 거야. 사람을 시켜서 네가 쓸 새 시트를 사오게 할게.

─아니에요. 내 시트는 내가 직접 사겠어요.

그녀가 씻는 사이 그는 아침 식사를 차렸다. 그녀가 기대에 부풀어 그에게 다가왔다.

─내 쪽으로 걸어오는 너를 본 순간 큰일 났다는 걸 알았지. 내 코트를 스치고 지나갈 때부터 너를 느꼈어.

─그때는 못 봤어요.

─아마 너도 나를 느꼈을 거야, 내가 너를 느꼈듯이.

─아뇨. 전 아무것도 못 느꼈어요.

젊음은 잔인할 수 있지, 하고 그는 생각했지만 그 역시 그녀를 괴롭히는 법을 알고 있었다. 그는 그녀에게 바짝 다가서서 이제 가야 한다고 말하며, 자기가 붙여준 이름을 속삭였다. 필라델피아.

─왜 필라델피아예요?

─왜냐하면,

그는 그녀의 귀에 숨결을 섞어 말했다.

─한때 자유의 온상이었으니까.

그녀는 벽에 기대섰다.

─아저씨가 목에 걸고 다니시는 작은 주머니 안에 든 것들을 갖고 싶어요.

그녀는 복수라도 하듯 뜬금없이 말했다.

화들짝 놀란 그는 망설였지만 그녀의 부탁을 거절할 수는 없었다.

─아무 가치도 없는 기념품들이야. 그저 작은 나사들과 낡은 라이플의 격발용 핀인걸.

─틀림없이 중요할 거예요.

─시인의 라이플이었어.

─라이플은 어디 있는데요?

—아주 멀리, 안전한 곳에. 아무도 쓸 수 없게 나사를 풀어뒀지. 그게 없으면 무기로는 아무 쓸모가 없으니까.

—저 주세요.

—그게 원하는 거니?

—그래요.

—확실해?

—그래요.

그녀는 전혀 위축되지 않았다.

—그러면 언젠가 그 라이플도 네게 주마.

—마음대로 하세요.

—너 때문에 내가 죽겠다.

그가 말했다.

—아저씨 때문에 제가 죽어요.

그녀가 응수했다.

그는 쪽지 한 장에 거액의 돈을 놓고 갔다. 이 주소로 가서 이런 종류로 새 시트를 사. 그러면서 뒷장에 이름을 써주고 다시 그녀에게 키스했다. 그녀는 한참 헤매다가 상점을 찾았다. 긴 선반에 상상할 수 있는 모든 종류의 시트가 놓여 있었지만, 그녀는 중력에 이끌리듯 살색 실크로 된 실내복과 파자마로 가득한 유리 진열장 쪽으로 향했

다. 시트 대신 진열장에서 단아한 슈미즈를 하나 골라 가진 돈의 절반을 쓰고 나서 트롤리를 타고 전혀 다른 구역으로 향했다. 이런저런 중국 세탁소들의 침구를 파는 작은 중고 물품 가게가 하나 있었다. 한참 찾다가 그가 적어준 상표에 쓰인 이름이 새겨진 약간 낡은 침구를 발견했다. 이탈리아제 시트로 솔기가 조금 닳고 해졌지만 이제까지 그녀가 본 침구 중에 가장 좋았다.

시트를 사고 나서 그녀는 자그마한 레스토랑에 잠시 들러 스테이크 하나를, 그것도 큰 덩어리 하나를 온전히 자기 것으로 시키고 라지 사이즈 머그로 커피도 주문했다. 그리고 걸핏하면 목의 옴폭 팬 부분 바로 아래 걸려 있는 작은 주머니를 만지작거렸다. 이걸 위해 큰 대가를 치렀지, 후회가 아니라 뿌듯한 자긍심이었다. 그렇게 나는 필라델피아가 되었다, 라고 그녀는 나중에 일기에 적었다. 자유의 도시처럼. 그러나 나는 자유롭지 않다. 허기가 그 자체로 교도관이다.

5

그는 소소한 선물들을 가지고 그녀에게 돌아왔다. 연한 장밋빛 스웨터와 에스토니아의 수호성인 카타리나의 메달. 그러나 그녀는 표지에 소냐 헤니의 사진이 실려 있는 아이스 스케이터들의 잡지를 가장 좋아했다. 한동안 그녀는 이상하리만큼 느긋하고 호사스럽게 즐기며, 순순하게 봄의 꽃가루를 타고 낯선 나라로 둥둥 떠다니며 노닐기로 했다.

나른한 밤이면 그들은 서로의 세계를 설핏 훔쳐보았다. 그는 특권층의 삶을 말했다. 아버지는 외교관이고 어머니는 스위스 명문가의 딸이었다. 개인 교습을 받았고 언어 능력이 출중했으며 흠잡을 데 없는 사교술을 지녔지만 내면은 불안하게 들끓어 모조리 다 찢어발긴 다음 자기가 설계한 대로 재배치하고 싶은 욕망에 시달렸다. 그래서 언어로 그런 짓을 한 시인 랭보가 위로가 된다고 했다.

—그 사람이 당신의 시인이에요?

그녀는 작은 주머니를 만지작거리며 물었다.

알렉산더는 예술 쪽으로 마음이 기울었지만 아버지의 요구에 순응해 비엔나에서 공학을 전공했다. 대학에서 불행했던 그는 아버지를 등지고 프랑스의 레지스탕스에 합

류했다. 다 찢어발긴다는 건 인간 본성의 강력한 면모라는 걸 이해하게 되었다. 자신의 본성을 탐구하며 시인의 발자취를 따라 고트하르트 터널을 지나 아비시니아 평원까지 갔다.

그는 『지옥에서 보낸 한 철』에서 몇 대목을 읽어주었다. 그녀는 옆에 누워 자기가 학교를 박차고 나왔듯 젊은 알렉산더가 대학을 떠나는 모습을 그려보았다. 최면을 거는 듯한 목소리에 소르르 잠이 왔다. 줄곧 시를 읽던 그는 책을 옆으로 치우고 그녀를 바라보았다. 아담한 몸, 배꼽 아래로 물기의 흔적이 반짝이고 있었다. 덜컥 잠을 깨우고 싶은 충동이 일었다.

자연적 본성이 모조리 각성해 꽃처럼 만개했다. 유지니아는 연습장에 글을 쓰듯 자기 이야기를 들려주었다. 단조로운 말투로 재잘거리며 그의 질문에 대답을 했다. 유령처럼 실체 없는 존재가 열없이 녹음한 내레이션.

—아버지와는 가까운 사이였어?

—부모님 두 분 다 전혀 몰라요. 그해 봄에 시베리아 수용소로 이송되셨거든요.

—무슨 이유로?

—양 떼처럼 사람을 몰아가는데 이유가 필요한가요.

—구멍이 숭숭 뚫린 이야기로군.

―어떤 일들은 미처 기억이 되기 전에 녹아버려요. 기차들이 기억나요. 삽시간에 터득했던 새 언어들이 기억나요. 거울 앞에 앉아서 고개를 모로 꼬고 머리를 빗고 있던 이리나 이모가 기억나요.

―이리나 이모의 이야기를 들려줘.

―나를 키워줬지만 여전히 미스터리예요. 미국에 가서 배우가 되는 꿈을 꾸었지만 전쟁이 모든 걸 바꿔놓았죠. 나이가 두 배는 많은 애인이 있었는데, 그 남자가 이모를 데리고 떠났고 우리 아버지가 나도 데리고 가달라고 애걸했어요. 우리는 몇 번이나 국경을 넘었고 그 남자의 보호를 받으며 스위스에 정착했어요. 이미 가족이 있는 남자였지만 돈이 많은 만큼 친절했죠. 내게는 드레스를 많이 사주고 이리나 이모에게는 부적 같은 장식물이 달린 금색 팔찌를 사주었어요.

우리 엄마의 동생은 아름다웠어요. 미모가 없었다면 어떻게 그렇게 친절한 남자를 홀렸겠어요? 그 남자는 이모의 비위를 맞춰주고 새로 선물을 갖다줄 때마다 단순히 기뻐 어쩔 줄 모르는 이모에게 감동을 받았죠. 내가 다섯 살 때 그분이 우리를 아이스쇼에 데리고 가셨어요. 그렇게 환상적인 건 처음 봤는데 이상하게 울음이 터지더니 그칠 수가 없었어요. 빙판 중앙에 있는 여자, 그 여자가 되고 싶

었어요. 그렇게 어린 나이에도 그게 내 운명이라는 걸 알았어요. 나는 주위들은 각국 언어를 말할 수 있었어요. 학교에서도 뛰어난 성적을 발휘했지만 스케이팅을 알기 전까지는 표현할 수 없는 것을 표현하는 도구를 찾을 수 없었어요. 바깥세상은 재건되고 있었지만 우리는 위태로운 거품 속에서 살았고 나는 너무 어려서 그런 걸 전혀 몰랐어요. 마르틴이 죽고 난 후로 이리나 이모는 아무도 집으로 데려오지 않았어요. 걸핏하면 사라졌지만 언제나 돌아왔지요. 그런데 내가 열네 살 생일을 맞고 얼마 되지 않아 프랭크를 데리고 왔어요.

—프랭크. 좋은 남자였어?

—이모한테는 좋은 남자죠. 그건 믿어요. 이리나 이모의 미모에 맞먹을 만큼 잘생겼고. 프랭크는 건설 회사 관리인인데 전후로 꽤 잘 벌었어요. 이리나 이모를 깔깔 웃게 했고요. 일 때문에 출장을 많이 갔지만 프랭크가 있으면 만사가 훨씬 좋았어요. 그런데 얼마 전에 스케이트가 작아져서 프랭크의 주머니에서 훔친 돈으로 중고 스케이트 한 켤레를 샀어요. 좀 컸지만 날도 훌륭하고 품질도 좋았죠. 이리나 이모가 어디서 돈이 났느냐고 물어서 솔직히 말했어요. 프랭크가 화를 낼 거라고 생각했는데 그러지 않았죠. 좀 보자, 그렇게 말했어요. 약간 크지만 발부리에 종

이를 넣으면 된다고 했어요. 프랭크가 날을 떼어내 시내로 가져가서 갈아줬어요. 그런 사람이었어요. 이리나 이모는 프랭크와 함께 있을 때면 마르틴과 사귈 때와는 전혀 달랐어요. 프랭크의 신발을 벗기고 발을 주물러 줬죠. 아마 행복했나 봐요.

　—이리나 이모가 부러웠니?

　—부러웠냐고요? 뭐가 부러웠겠어요? 이리나 이모는 스케이트를 못 타는데.

　그녀는 잠시 일어나 슬립을 벗었다.

　그는 침대에 누워 기다렸다. 그는 그녀의 엉덩이를 움켜쥐었다. 천천히 하자, 필라델피아. 그는 말했다. 그리고 그녀의 몸을 굴려 엎드리게 하고 부드럽게 쑤셔 넣었다. 그녀가 비명을 지르자 다시 돌아 눕혔다. 그녀는 그의 숨결을 느꼈다. 작은 심장처럼, 팔딱거리는 맥을 느꼈다. 골반을 치켜드는데 첫영성체 드레스에 진흙을 던졌던 소년의 얼굴이 떠올랐다. 진흙이 번진 얼룩과 더러운 손이 눈에 선했다. 이리나 이모의 하얀 레이스 장갑이 보였다. 밖에서는 조종弔鐘이 울리고 있었다. 그녀는 완전히 길을 잃고 시궁창에서 헤엄치고 있었다.

6

그들의 이야기는 매듭이 지어질 수 없이 오로지 풀려나갈 수밖에 없었다. 신화 본연의 힘을 지닌 이야기. 이야기가 제 안으로만 파고들어 어떤 투명성, 독한 구름 같은 그들의 침대만 남았다. 그 위에서 짐승처럼 짝짓기를 하고 나서 그들은 부유했다. 언젠가 이 아름다운 어떤 것이 사라지고 그칠까? 언제쯤 이 심장의 지조가 핵심을 벗어나 축이 비틀려 강박적 허무 속으로 던져질까? 그는 어느 날 저녁 산책을 하며 이 문제를 골똘히 생각하다가 발길을 멈추고 불이 붙은 시가를 낙엽 더미에 휙 던졌다. 낙엽에 화드득 붙었다가 이파리가 머금은 물기에 연기만 피어올리고 그을려 꺼지는 불을 보았다.

그가 출장을 가면 그녀는 그를 생각하지 않을 수 없었다. 아니, 정말로 그를 생각하는 게 아니라 두 사람 사이에 부채처럼 펼쳐진 것, 그 온기를 신성한 연못까지 퍼뜨려 언저리부터 녹이는 그 무엇을 생각했다. 작은 조개껍질 같은 그녀의 귀에 속삭이는 그의 목소리에 맞춰 더 빨리, 더 빨리 스케이트를 타는 꿈을 꾸었다. 필라델피아. 빙판 위로 몸을 날려 3회전을 하고 4회전을 시도했다. 장엄한 도약이 창문으로 흘러들어오는 햇살에 박살나자 눈을 떴다.

트롤리를 타고 다시 통나무집으로 가서 몇 가지 소지품을 챙겼다. 학교에서 온 편지 두 통이 그녀를 기다리고 있었다. 국가시험 성적은 전국 최상위였고 수학 은메달을 받게 된다는 내용이었다. 별로 의미가 없는 것들이었다. 얇은 베일처럼 보슬비를 두르고 숲속을 거닐었다. 연못으로 가는 길은 질척거렸다. 저 앞에 연못이 나타났다. 묵직한 안개가 깔린 디오라마, 이상하게 낯선 풍광. 평평한 바위 위 그녀 자리에 막 앉으려는데 때마침 빗발이 굵어졌다. 열한 살 때부터 이 자리에 이렇게 앉아 있었는데. 참담한 기분이 되어 연못에 작별을 고하고 통나무집으로 돌아갔다. 옛날 침대에서 잠을 잤다. 그날 밤에 추위가 닥쳤지만 불을 피울 장작이 없었다. 열이 나서 몸을 덜덜 떨며 일어났다.

늦은 아침 아파트로 돌아가 방 침대에 누웠다. 창문도 하나밖에 없고 작았지만 그녀의 방이었다. 어렸을 때 이렇게 아팠던 기억이 났다. 마르틴이 이리나 이모에게 하얀 양파를 몇 개 썰어서 냄비에 넣고 끓이라고 했다. 이모는 양파 냄새가 배면 드레스를 버린다고 말했다. 그러자 마르틴은 새 드레스를 사주겠다고 했다. 유지니아는 양파 끓인 냄비에 코를 박고 김을 들이마셔야 했다. 마르틴은 그날 밤새 곁을 지켜주었다. 이상하게 경건한 의례를 거듭

반복하면서. 껍질을 벗기고. 자르고. 끓이고. 김을 내고. 들이마시고. 그녀는 아무 요구도 하지 않았던 보호자의 꿈을 꾸었다. 마르틴은 변함없이 친절했다. 음식과 꽃이 끊이지 않았다. 그녀에게는 연노랑 벽과 드레스를 입은 인형이 있는 침실이 있었고, 아침 햇살이 들면 인형의 드레스는 매일 다른 색으로 보였다. 크림색이었다 연한 장밋빛이었다 복숭아색이 되었다. 그녀는 엄마의 꿈을 꾸었다. 태양, 빨랫줄의 빨래 그리고 한 여자, 이리나 이모와 많이 다르지 않지만 더 짧은 머리, 짙은 색깔, 햇빛이 눈부셔 손으로 가리고 있는.

알렉산더는 돌아오자마자 큰 소리로 그녀를 불렀지만 그녀는 대답을 하지 못했다. 그가 들어와 보니 그녀가 어둠 속에 뜬눈으로 누워 있었다. 영문을 몰라 가까이 다가와 그녀의 목을 만져본 그는 즉시 상황을 파악했다. 유지니아의 몸이 불덩어리처럼 뜨거웠다. 그가 커다란 욕조에 얼음을 채워주자 그녀는 덜덜 떨며 얼음 욕조에 들어가 누웠다. 따뜻한 마실 것을 주고, 그는 그녀를 안아 들어 침대로 옮겼다. 몸에 닿는 그의 손길과 숨결이 느껴졌다. 손길 사이로 미끄러져 빠져나가는 그녀 자신을 느꼈다. 양파, 라고 속삭였던 기억이 났다.

알렉산더는 약속을 지켰다. 스케이트를 보더니 끈을 풀어버렸다. 이제 이건 필요 없어, 그는 말하고 새 스케이트를 살 돈을 불필요하게 많이 주었다. 그녀는 강화 실크 끈으로 묶는 살색 스케이트를 맞추었다. 오로지 그녀만을 위해 만들어진 스케이트는 완벽했다. 발끝에는 이제 구겨진 종이 대신 장화 끝이 깃털처럼 스쳤다. 남은 돈으로 작은 연습 링크에 가서 천천히 스케이트를 길들였다. 새 스케이트를 신어본 건 까마득하게 오랜만이었다. 물집이 잡혀 불편했지만 이 정도 대가는 아무렇지도 않았다. 꽃이 피는 계절에 스케이트를 탈 수 있다니 기적 같았다.

알렉산더는 마리아라는 오스트리아 코치를 소개해주었다. 유지니아는 얌전하게 앉아서 두 사람이 자기를 놓고 혀가 없는 도자기 인형처럼 품평하는 대화를 들었다. 마리아가 주소를 하나 적어주었다.

—내일 와요. 스케이트 타는 걸 내가 봐줄게요. 얼음은 밤에 정비하니까 일찍 올수록 좋아요.

아이스링크가 두 개 있는 대형 실내 체육관이었다. 마리아는 다음 날 아침 어딘지 싸늘한 태도로 맞아주었다.

—후원자께서 날마다 원하는 만큼 얼마든지 연습할 수

있도록 비용을 지불하셨어요. 내가 관찰하면서 그분께 평가를 보고하기로 했어요.

유지니아는 약간 조종당하는 느낌이 들었지만 체육관에서 무제한 연습을 할 수 있다는 생각만으로 마음이 들떴다. 마리아는 별로 감흥을 받지 못한 눈치였지만 그녀는 자기 가치를 알았고 끈을 묶고 자기 세상에 들어서는 순간에도 자신감이 충만했다. 공간을 가늠하기 위해 몇 번 링크를 돌고 나자 불길한 예감은 모조리 사라졌다.

마리아는 뜬금없이 불쑥 나타난 어린 스케이터를 보고 넋이 쑥 빠지고 말았다. 평균 신장에 미달하고 객관적으로 예쁘다고 할 수도 없지만 기묘하게 우아한 느낌이 단번에 눈을 사로잡았다. 그녀의 방식에는 어딘지 모르게 독창적인 명민함이랄까, 심지어 위험스러운 구석마저 있었다. 그녀는 벼랑 끝에서 스케이팅을 했다. 처음에는 회의적이던 코치는 자기가 떠맡은 제자의 부인할 수 없는 잠재력을 금세 알아보았다. 마리아는 챔피언을 갖게 될 것이다. 유지니아는 그녀의 1차 언어, 스케이트의 언어를 말하는 스승을 갖게 될 것이다.

유지니아는 마리아를 스네자나Snezhana라고 부르게 되었다. 코치가 눈처럼 온통 희었기 때문이다. 무릎까지 내려오는 두꺼운 흰 스웨터에 흰 레깅스, 그 위로 또 흰 스웨

터를 허리에 묶고 있었다. 제멋대로 뻗치는 노란 머리칼로 에워싸인 창백한 얼굴은 아직 젊음의 아름다움을 다 잃지 않았다. 왕년에는 얼음처럼 파란 눈동자와 강철처럼 견고한 퍼포먼스로 관중을 사로잡았다. 감정이 거세된 감정. 그러나 끔찍한 사고로 승승장구하던 선수 생활이 별안간 끝장났다. 여러 차례 거듭된 수술은 성공적이었으나 걸출한 민활함과 강력한 운동 능력을 끝내 회복하지 못했다.

챔피언을 배출한다면 상실한 것들에 대한 작은 구원을 얻게 되지 않을까. 마리아는 강철의 의지력을 강요하며 자기가 아는 모든 걸 유지니아에게 투자했다. 세련되게 다듬고 틀에 맞추어 유지니아가 운명을 쟁취할 연장을 주고자 했다. 그러나 유지니아 역시 고집이라면 만만치 않았다. 유지니아 또한 야심만만했지만 무슨 목표를 위해서인가? 그녀는 월계관이 아니라 전례 없는 동작을 꿈꾸었다.

알렉산더는 긴 여행을 준비하고 있었다. 유지니아는 코치와의 갈등을 털어놓았다.

—마리아는 내가 운동하는 방식을 이해 못해요. 나만의 체스보드에서 즉흥적으로 수를 두는 방식을요.

—마리아는 네가 생각이 너무 많은 것 같다고 보던데.

—모든 생각이 감정으로 변형되는 거예요. 내게 스케이팅

은 순전한 감정이라고요. 완벽을 향한 관문이 아니라고요.

　―마리아는 네가 성공하기를 바라.

　―내가 전통적인 틀 속에서 퍼포먼스를 하길 바라요. 부자연스럽게 느껴지는 이야기들을 연기하라고 한다고요.

　―너한테도 너만의 이야기들이 있잖아. 네 방식대로, 네 몸짓으로 그것들을 전달할 수 있어. 예를 들어서 어머니의 텅 빈 두 팔이라든가.

　―우리 어머니요.

　유지니아는 한참 침묵을 지키며 서랍장의 내용물을 비워 트렁크에 넣는 그를 지켜보았다.

　―오래 가 계실 거예요?

　―아주 오래, 그래. 하지만 네게 돌아올 거야.

　―마리아는 나를 비엔나의 스케이트 캠프에 데리고 가고 싶어 해요. 서류를 준비해야 한대요.

　―마리아는 소유욕이 대단한 모양이구나.

　유지니아는 뻣뻣하게 굳었지만 옳은 말이었다. 비교적 짧은 시간에 마리아는 어머니이자 스승으로서 디밀고 들어왔다.

　그녀는 상아 성모상 옷자락의 섬세한 주름을 훑는 그의 손가락을 지켜보았다.

　―성모상을 모셔갈 거예요?

―그래, 여행할 때 내 부적이거든.

―소유욕은 아저씨도 대단해요.

―우리의 소유물들은 아주 골칫거리들이지.

그가 대답했다.

―그렇게 큰 기쁨을 주는데 어떻게 그럴 수가 있죠?

―내가 죽으면 다른 사람이 가질 테니까. 그러면 마음
이 아파.

―나는 누구의 것도 아니에요.

그녀는 반항적으로 말했다.

―그래?

그는 미소를 지으며 스웨터 단추를 채웠다.

말하지는 않았지만 유지니아는 자신을 가운데 두고 서
로 끌어당기는 두 인력을 느꼈다. 둘 다 그녀를 통제하려
들었지만, 알렉산더는 무관심을 가장하며 그녀를 자기 쪽
으로 잡아당겼다. 그가 없는 사이 마리아는 영향력을 강
화하려는 시도를 했다. 대회에 나갈 수 있도록 유지니아를
준비시키는 일에 집중력을 총동원했다. 본 적조차 없는 혁
신적이고 대담무쌍한 스케이터였으나 비정통적인 방식만
은 길들여야 했다. 그 과정에서 유지니아는 억압적인 느낌
을 받았고 절제를 거부하고 자기표현을 하려 했다.

─우리는 챔피언십을 준비하는 거야. 규정이라는 게 있어. 전체 시스템을 포용하고 나서, 그다음에 정복하는 거야.

─정복하는 데도 여러 가지 방법이 있어요.

유지니아는 링크의 심장으로 스케이트를 타고 들어가서 거침없이 해독 불가능한 콤비네이션들을 수행했다. 체육관의 정적 속에서 온전히 자기 안에 몰입해 자기만의 음악을 소환하고 있었다. 그 순간 그녀는 섬세한 야상곡의 잿더미에서 날아오르는 전설의 불새였다. 그녀를 포획한 자들에게는 축복이자 저주였다.

마리아는 젊은 제자를 최면에 걸린 듯 바라보았다.

─악마와 한 패거리라도 된 거니? 무슨 불경한 계약이라도 맺은 거 아니야?

마리아는 소리 내어 웃었다.

그러나 유지니아는 마리아의 눈에서 또 다른 진실을 보았다. 마음속으로는, 웃고 있지 않았다.

알렉산더는 예고 없이 돌아왔다. 마리아는 체육관에 들어서는 그를 반갑게 맞았다. 유지니아는 보지 못했지만 그를 느꼈다. 그는 가까이 있는 자기를 그녀가 느끼는 순간을 포착하고 스케이트를 타는 그녀를 바라보았다. 마리아는 숨을 죽이고 전례 없는 도약의 높이에 경악했다. 소녀

에게 그가 끼치는 영향력을 마리아 역시 놓치지 않았다.

—아주 잘하고 있어요. 하지만 심화 훈련이 필요해요. 비엔나로 데리고 가고 싶어요. 그곳에 가면 좀 더 경쟁적인 분위기에 노출될 거예요. 서류가 준비되지 않은 건 알아요. 심지어 제대로 된 여권도 없잖아요. 저렇게 수많은 나라의 언어를 말하는 여자애인데, 아무 데도 가본 적이 없는 것 같네요.

—내가 처리하지요.

그는 자기가 세운 유지니아의 장래 계획을 배반하기 싫어 마리아에게 장담했다.

—대사관에서 서류를 처리해주는 사이 며칠 제네바에 데려가야 할 것 같습니다. 그다음에는 자유롭게 마음대로 여행할 수 있게 될 겁니다.

유지니아는 두 사람이 각자 세운 계획을 까맣게 모른 채로 계속 스케이트를 탔다. 그녀는 그녀만의 꿈이 있었다. 4회전으로 절정에 오르는 액셀, 5회전이 안 될 건 뭔가? 그녀 마음의 시詩는 불가능의 왕국이었다. 아무도 하지 못한 걸 해내고, 공간을 재창조하고, 눈물을 자아내는.

8

그녀는 자기 방에서 자고 있었다. 그가 깨우더니 커피를 가져다주었다.

—우리는 금방 떠나, 아무것도 가져갈 필요 없어, 필요한 건 내가 다 챙겼어.

—내 서류요?

그녀는 졸음에 취해 물었다.

—그래. 새벽 여섯 시 열차를 타고 제네바로 갈 거야.

외교부 쪽 인맥을 가동해서 알렉산더는 그녀의 여권을 만들어줄 수 있었다. 그러나 약속에 맞춰 돌아오지는 않았다. 마리아의 공격적인 훈육으로 길러진 강인한 체력이 있었지만 그녀는 그가 이끄는 대로 따라가도 좋다고 생각했다. 처음에는 두 사람의 여행에 홀렸다. 자동차와 열차와 페리의 끊임없는 움직임. 기다리는 마리아의 모습이 마음속에 거듭 떠올랐지만 곧 지워버리곤 했다. 호기심과 욕망이 이성과 책임을 덮었다.

오로지 책에서만 보는 사물들을 보았다. 엘베 강. 다뉴브 강의 다리. 폭탄을 품고 지어진 나선형의 뾰족탑. 잔 다르크가 화형을 당한 비외 마르셰 광장, 전쟁이 끝난 후 개선장군들이 조각조각 갈라 도려낸 거대한 세계지도가 있

는 후미진 방. 레보드프로방스 요새의 울퉁불퉁한 파티오의 돌길을 맨발로 걸었다. 알렉산더는 암석을 파낸 벽감에 상아 십자가를 하나 두고 왔다. 두 사람은 그 앞에 섰지만 기도는 하지 않았다. 여행이 지겨웠지만 그녀는 아무 말도 하지 않았다. 마르세이유에서는 무염 시태[원죄 없이 잉태되신] 성모 종합병원 어느 병실의 낮은 창턱에 꽃을 놓고 쉬지도 않고 여정을 이었다.

─우리 어디 가는 거예요?

─여기서 멀리.

─왜 가야 하는 거예요?

─내가 너한테 약속한 걸 가지러.

─스케이트 탈 수 있어요? 거기 연못이 있나요?

─아니, 필라델피아, 결코 얼지 않는 깊은 소금 웅덩이들이 있어.

태양은 무거운 짐이었다. 온 세상 만물이 죽은 것 같았다. 당신은 정말로 잔인하군요, 그녀는 생각하고 있었다. 하지만 주인을 따르는 트릴비[2]처럼 무감각하게 따라갔다.

그들은 커다란 배를 탔다. 그녀는 공기에 밴 소금기를

2 1890년 미국에서 일대 센세이션을 일으켰던 조지 뒤 모리에의 소설 『트릴비Trilby』의 주인공. 이 작품은 프랑스 소설 『오페라의 유령』에 영감을 준 것으로도 유명하다.

맛보고 부르르 떨었다. 바다는 광막했고 파도는 아름다운 곡선을 그렸다. 유지니아는 그 바다가 얼어붙는 상상을 했다. 바다가 통째로 얼어붙어 평생 스케이트를 타도 끝까지 닿을 수 없는 상상을 했다. 선장의 식탁에 앉아서 중앙에 놓인 장식물을 뚫어져라 노려보았다. 얼음으로 깎은 백조의 조각이 느릿하게 녹아내렸다. 철썩이는 바다가 불러주는 자장가에 스케이트를 탈 때처럼 한 팔을 머리 위로 치켜 올린 채로 깊은 잠을 잤다. 작고 벌거벗은 그녀의 몸을 내려다보며 알렉산더는 파도처럼 밀려드는 후회에 사로잡혔으나 곧 억눌러버렸다.

항구에 도착한 그들은 붉은 먼지, 사막과 사바나를 뚫고 수마일을 계속 여행했고, 마침내 아카시아와 유칼립투스로 에워싸인 작은 건물에 도착했다. 어떤 청년이 그녀가 모르는 방언으로 알렉산더에게 인사를 하고는 프랑스어로 그녀를 반겼다. 청년의 어머니는 한마디 말도 없이 방으로 인도했다. 객실은 모자母子의 방과 연결되어 있었다. 널찍한 방은 라임으로 깔끔히 청소된 채였다. 침낭이 돌돌 말려 있었고 벽에 라이플 한 정이 비스듬히 놓여 있었다. 여자가 진한 국물과 발효한 빵 그리고 짐승의 피비린내 같은 게 나는 컵을 갖다주었다. 아들이 두 사람의 방문을 기념해 염소를 잡았다면서 여자가 유향 한 덩어리에 불을

붙였다.

알렉산더는 동이 트기 전에 일어나 그녀를 혼자 두고 몇 시간 동안 어디론가 사라졌다. 날마다 이런 의례를 거듭하며 마을들을 빗질하듯 샅샅이 뒤져 고대 문화의 신성하고 버려진 유물들을 건지고는 저녁때 그녀에게 돌아왔다. 여자와 아들은 유지니아가 병약한 공주라도 되듯이 시중을 들었고, 세몰리나와 꿀을 그릇에 담아 먹여주었다. 나를 살찌게 하려나 봐, 그런 생각을 하면서도 그녀는 게걸스럽게 먹어치웠다.

열기에 익숙지 않은 그녀는 보통 때보다 훨씬 많이 잤다. 잠에서 깨면 여자가 달콤한 페이스트를 넣은 쓴 맛의 음료를 주었는데, 갈증 해소에는 전혀 도움이 되지 않았지만 육체의 욕망은 고조하는 느낌이 들었다. 그러고 나면 기다렸다. 그의 귀환을 그리고 게걸스러운 탐닉의 밤을. 검은 하늘에 행성들이 어지러울 정도로 가깝고 낮게 걸려 있었다. 모든 게 날카로운 유리 조각에 쓰인 글자처럼 보였다. 그녀는 사랑의 따스한 빛을 발하지 않았고, 유린당한 새의 얼굴을 하고 있었다.

9

—여기 서, 필라델피아.

그가 말했다. 그는 헐벗다시피 한 그녀의 옷을 벗기고 손끝으로 그녀의 몸을 살며시 훑었다. 그의 손가락은 깃털 같았다. 그는 티그리스 강과 유프라테스 강이 그리는 긴 Y 자를 따라가며 최초의 인간 얘기를 했다. 물 흐르듯 언어들을 바꿔 말했고 그녀는 장단을 맞춰 열없이 대꾸했다. 갑자기 그가 벽에 밀어붙이자 그녀는 공포 속에서도 응답 받지 못한 욕망에 잠재한 열락을 경험했다.

저녁에 여자가 달콤한 커피 사발을 들고 방에 들어왔다. 그들은 흙바닥에 앉았다. 더러워진 시트는 함께 나눈 황홀경과 슬픔의 증언이었다. 여자는 얼룩진 시트를 걷고 새 시트를 매트에 깔아주었다. 그 모습을 보니 밝은 시트를 신화적인 타락으로 더럽히고 싶다는 충동이 들었다. 그들은 개犬였고 또한 신神이었다.

—나를 처음 찾아온 날을 기억해?

—내 생일이었어요.

자동적으로 주머니를 움켜쥐며 그녀가 말했다.

—그거 나한테 줘.

그가 말했다. 그녀는 일어나 머뭇거리며 목에서 풀었다.

가죽 끈에 달린 아주 작은 주머니였다. 그는 조심스럽게 파우치 입구를 꿰맨 실을 뜯었다. 안에는 잿가루와 시인의 소총에서 나온 미세한 나사들과 격발용 핀이 들어 있었다. 천천히 핀과 나사 들을 다시 총에 세심하게 장착한 그는 총알 한 발을 넣고 벽에 라이플을 기대 세워 놓았다.

─내일 총 쏘는 법을 가르쳐줄게.

그날 밤 그는 옛날에 쓰던 스케이트 화의 끈으로 그녀의 손을 느슨하게 묶었다. 부드럽게 감은 눈꺼풀에 키스를 하고 벌거벗은 목덜미를 따라 내려갔다. 그녀는 고개를 옆으로 돌리고 눈을 떴다. 그 끈은 살을 조이는 느낌조차 없었지만 그녀의 몽상을 장악했다. 들판이 길고 창창하게 넓어졌고, 음탕하게 꿈틀거리는 것들이 땅을 뒤덮고, 꽃이 만개하는 나무의 가녀린 줄기를 칭칭 감고, 코치 마리아의 제멋대로 뻗치는 노란 머리와 뒤엉켰다.

무시무시하게 명료한 정신으로 잠에서 깨어났다. 뒤얽힌 끈은 쉽사리 손목에서 풀려나갔고 그녀는 살금살금 매트에서 기어나가 소총에 손을 뻗었다. 프랭크와 함께 숲속을 헤치며 첫 번째 토끼를 쏘고 나서 프랭크가 가죽을 벗기고 팽팽하게 잡아당겨 죽은 짐승의 작은 사체를 말리는 모습을 지켜볼 때와 똑같이 구역질이 올라왔다.

유지니아는 일어섰다. 알렉산더는 매트 위에 벌거벗고

누워 있었다. 잠든 모습은 신을 닮은 데가 하나도 없다고 생각했다. 정신이 현기증 나게 회전하며 그가 준 모든 것들과 그녀에게서 빼앗아간 모든 것들을 목록으로 정리했다. 그는 눈을 뜨고 자기 몸을 내려다보고 서서 낮게 조준하고 있는 그녀를 보았다. 졸린 눈으로 그가 올려다보았다. 두려움보다는 은근히 재미있다는 눈으로.

─필라델피아.

그가 말했다.

라이플을 살짝 들어 올리며 그녀는 목표를 재조정했다.

─필라델피아?

그는 탐색하듯 물었다. 아직 잠에서 깨지 못해 허우적거리면서.

─그래요, 필라델피아, 자유의 온상.

그녀는 말하면서 방아쇠를 당겼다.

그의 여행 가방에는 거액의 돈이 들어 있었다. 그녀는 자기 서류만 챙기고 돈의 절반을 여자에게 주고 시계와 시가를 포함한 나머지 소지품들은 아들에게 주었다. 새벽에 그들은 구멍을 파서 알렉산더 리파의 시체를 라이플, 여권, 피가 튄 스케이트 끈과 함께 처넣었다. 파묻기 전에 그들은 나사들과 격발용 핀을 제거했다. 유지니아는 나사

들과 그가 목에 걸고 다니던 메달을 간직했다. 메달은 은제였고 한가운데 스케이트 날이 가르고 지나간 듯 잘린 부분이 있었다.

떠나기 전 늙은 여자가 암하라어[3]로 그녀를 보고 뭐라고 말했다. 여자가 그녀에게 직접 말한 건 그때가 처음이었지만 유지니아는 그 방언을 알아듣지 못했다. 여자의 아들이 어머니가 한 말을 설명해주려 애썼다. **심장은 또 다른 심장으로 소스라쳐 멎는다.**

아들은 집으로 돌아가는 여정의 지난한 초반부에 힘을 보태주었다. 여행은 복잡했지만 그녀는 꿈속을 헤매듯 천천히 움직였다. 아직도 두 사람의 표를 가지고 있던 그녀는 배를 탔고 다음에는 여러 번 기차를 갈아탔고, 가끔은 그저 어느 도시에 들러 낯선 거리들을 배회했다. 비엔나에서는 박물관을 찾아가서 왕이 된 아기의 황금 요람을 구경했다. 기나긴 여로였다. 혼자서는 긴 여정이었다. 다리들과 호수들과 식물원들이 있었다. 취리히에서 그녀는 마르틴 부르크하르트의 무덤을 수소문해 찾았다. 그토록 친절하게 그녀와 이리나를 보살펴주었던 남자. 무덤에 꽃을 바치고 왔다.

3 에티오피아의 공용어.

집에 가까워질수록 다시는 스케이트를 타지 않겠다는 다짐이 굳어졌다. 속죄였다. 그것 없이 살 수 없는 단 하나를 포기하는 것.

10

치마 주머니에 그의 아파트 열쇠가 있었다. 그녀는 서로 포옹하는 사자 두 마리의 갈기가 조각된 묵직한 문에 다가갔다. 숨을 죽이고 열쇠를 꽂아 넣는데 반쯤은 그가 거기 있을 거라는 생각이 들었다. 작은 선물을 준비해 호사스러운 처벌의 계획을 머릿속에 그려둔 채 기다리고 있을 것만 같았다. 복도는 어두웠지만 그가 그녀에게 준 방은 홍수처럼 붉은 빛에 온통 잠겨 있었다. 작은 침대는 황급히 떠나는 바람에 어질러진 그대로였다. 그 광경에 속이 메슥거렸다. 옷장에 드레스 몇 벌이 걸려 있었고 그가 선물한 연한 장밋빛 스웨터는 아직 얇은 포장지에 싸인 채였다.

그가 읽으라고 골라준 책들이 쌓여 있는 책상 앞에 앉아서, 그녀는 그간 의식적으로 회피했던 교육을 마쳐야겠

다는 결심을 했다. **황금비4**에 대한 책, 이 책이 등식에 근거한 루틴에 영감을 주었다. 정교하게 휘어진 등뼈가 빙판 위 스파이럴 턴의 메아리 같다면서 그가 준 거대한 앵무조개 껍데기. 어린 소나무들이 좌우로 늘어선 연못과 끈적거리는 송진에 숲의 향기를 간직한 솔방울 하나를 찍은 사진이 한 장 있었다. 단단한 알맹이 같은 후회가 천천히 열려 그녀의 전신으로 퍼져나갔다. 전혀 달랐지만 그것도 일종의 혈액이었다. 그녀는 영어를 배우려고 책장 귀를 접어두었지만 아직 읽지는 않은 책들을 집어 들었다.『주홍 글씨』와『교수The Professor』, 그리고 그가 읽고 있던 책『시지프 신화』. 거기에는 우아한 그의 필체로 러시아어 논평이 끼적거려져 있었다.

　부드러운 인도를 받듯 첫 장을 펼쳐 읽으며 그가 짤막하게 쓴 주석을 머릿속으로 번역했다. 원본의 텍스트는 자살의 문제에 대한 철학적인 고찰이었다. **삶은 살 가치가 있는가?** 그는 여백에 아마도 더 깊은 질문이 존재할 거라고 써두었다. **나는 살 가치가 있는가?** 그녀의 존재를 뿌리째 흔들어버린 네 마디. 그녀는 벌떡 일어나 액자 속 사진을

4　자연 속에 나타나는 피보나치 수열이 무한 수렴하는 황금비. 피타고라스가 인간이 생각하는 가장 아름다운 비율로 꼽은 1:1.618의 비율을 말한다.

꺼내 스웨터에 집어넣고 그의 것이었던 물건들을 조심스
럽게 피해 아파트를 떠났다.

11

　사랑하는 유지니아,

　너무나 여러 번 너는 우리 가족에 대해 물었지만 나는 아무
얘기도 해주지 않았지. 네 아버지가 아무 말도 하지 말라고 지
시하셨어. 어린아이가 정치와 유혈의 짐을 지고 괴로워할 이유
가 없다고. 진심으로 네 안전을 걱정하셨단다. 네 아버지는 교
수였고 너처럼 여러 언어들에 능통했어. 그의 어머니는 유대인
이셨지. 네가 태어나기도 전에 돌아가셨어. 이제 나는 형부를
이해해. 네 아버지는 종교적이기보다는 정치적인 분이셨지. 허
심탄회하게 당신 생각을 피력하셔서 소비에트 연방의 명단에
올랐던 거야.

　우리 가족은 천주교도였고 네 엄마는 늘 기도를 올렸지. 네
엄마는 주로 정원을 걱정했고 네가 가장 귀한 꽃이었어. 난 내
혈육에 대해 아무 느낌이 없어. 새로운 느낌이야. 프랭크도 내
겐 새롭고 우리가 낳을 아기도 새로울 거야. 너도 마찬가지로

새로워. 그게 네 부모님이 너를 자유롭게 풀어주면서 준 선물이란다.

마르틴은 우리 가족을 찾으려고 했었지. 나는 너를 언니에게 돌려주고 자유로워지고 싶었어. 그러나 아무도 찾지 못했고, 예전과는 모든 게 달라졌지. 나는 우주에서 표류하는 기분이었고, 정말 무서웠어. 하지만 이제 그것도 기적이었다는 걸 깨달아. 과거가 없기에 우리에겐 현재와 미래뿐이잖니. 우리 모두 아무데서도 나오지 않았고 그저 자신이라고 믿을 수 있어. 모든 몸짓이 자신의 것이라고. 그렇지만 우리는 역사의 일부이고, 자유를 갈망하며 길게 줄을 섰던 헤아릴 수 없이 많은 존재들의 운명에 속해 있기도 하지.

우리가 누구인지 말해주는 징표는 없어. 별도 십자가도 손목에 새겨진 숫자도 아니야. 우리는 우리 자신이야. 네 재능은 오로지 너로부터 나오는 거야. 그런데 프랭크가 숲속에 숨겨진 작은 연못에서 스케이트를 타는 네 모습을 본 적이 있다는 얘기를 해줬지. 사슴을 사냥하고 있던 중이었대. 발길을 멈추고 너를 지켜보았지만 너는 프랭크를 보지 못하더래. 네가 챔피언이라고 했어. 정확히 그렇게 말했어.

프랭크는 검은 숲 근처에 우리가 살기에 좋은 집을 찾았어. 가끔 늑대들이 울부짖는 꿈을 꿔. 그렇지만 그 모든 일은 끝났어. 나는 오로지 나 자신이고 싶어. 나는 괜찮은 가게에서 향수

를 파는 일을 해. 예쁜 드레스도 몇 벌 있고, 아기를 낳으면 다시 입을 수 있겠지. 우리는 안전하고 우리는 새로운 시대야.

너의 이리나가

12

기나긴 시간이 흐른 뒤 드디어 그녀는 통나무집으로 돌아왔다. 유리창 하나가 깨져 있고 입구에는 죽은 잎사귀들이 잔뜩 쌓여 있었다. 편지들이 차곡차곡 작은 더미를 이루고 있었다. 학교, 마리아, 이리나. 공부를 계속했더라면, 세계의 링크에 섰더라면 어떤 일이 벌어졌을까? 체스보드의 모든 수가, 모든 등식이, 심지어 어두운 사랑의 유동성이 꼬드겼다면?

겨울이 발버둥을 쳤지만 봄이 오고 있었다. 유지니아는 통나무집 밖으로 거의 나가지 않았다. 그녀는 일기를 앞에 놓고 가슴앓이의 그늘 아래 글을 썼다. 스케이트 칼날이 긋고 지나가듯 필기체 글씨의 곡선을 찬찬히 따라 훑었다. 삶의 간결한 에세이에 아무것도 보태지 않고 똑같은 시 「시베리아의 꽃들」을 여러 형태로 변조하기만 했다. 아버

지의 눈과 어머니의 얼굴을 발굴하려는 헛된 노력이었다.

잠들면 알렉산더의 서정적인 목소리가 들렸다. 잠 속에서 어머니의 울음소리가 들렸다. 고해를 해야겠다고, 그래서 끝내는 타인의 목숨을 빼앗기에 이를 때까지 저지른 무분별한 행각들을 모조리 털어버리고 싶다는 욕구를 이기지 못하고 트롤리에 몸을 실은 그녀는 시내로 가서 옛날에 다니던 학교 예배당으로 들어갔다.

—기도를 하고 싶어요, 신부님. 하지만 주님을 똑바로 마주할 수가 없습니다. 제가 저지른 일을 말씀드릴 수가 없어요.

—그게 바로 고해의 신비입니다. 짐을 내리고 주님이 대신 지도록 하는 것이지요.

—고해소는 내 죄를 담기에 너무 좁아요. 무서운 바다 한가운데 떠 있는 작은 나룻배에 불과해요.

유지니아는 예배당 건너편 공원 벤치에 앉았다. 허리를 굽히고 신발 끈을 묶었다. 아까 알렉산더의 여행 가방에서 챙긴 돈을 묵직한 갈색 종이로 미리 싸두었다. 상당한 거액이었다. 그녀는 길을 여러 번 건너 우체국으로 걸어갔다. 우체국에서 작고 튼튼한 상자를 받아 들고 이리나 이모의 편지에 적힌 주소를 쓴 후 돈을 넣어 부쳤다.

열일곱 살 생일 아침, 유지니아는 뚜껑에 잠자리가 그려진 작은 나무 상자에서 곱게 접힌 편지 한 장을 꺼냈다. 1941년 겨울 초입 아버지가 딸의 담요에 핀으로 꽂아 준 편지였다. 한 살도 못 된 나이였지만 아버지는 이미 그때 딸에게서 농장 주택과 뜨락에 핀 꽃들을 한참 넘어설 영재성을 보았고, 아내의 아름다움마저 보았다. 유지니아는 심장을 열어 아버지의 감정을 받아들였다. 진군해오는 스탈린 군대의 크나큰 그림자. 추잡하고 끔찍한 봄의 도래를 알리며 꽃봉오리가 맺히고 꽃이 만개하던 그때. 굳이 편지를 읽을 필요도 없었다. 한마디 한마디가 심장에 새겨져 있었으니까. 그러나 그녀의 내리깐 눈길은 아버지가 쓴 최후의 몇 마디에 머물렀다. 편지가 손에서 툭 떨어졌다. 그녀는 손을 뻗어 편지를 다시 집어 들지 않았다.

삶을 헤쳐 나가는 데 도움이 될 자질들은 내게서 받은 것이다. 천국에서 환영을 받는 사람으로 만들어줄 자질들은 네 어머니한테서 받은 거란다.

유지니아는 옷장에서 스케이트를 꺼내 연못으로 걸어갔다. 시리고 화창한, 약속으로 충만한 날이었다. 길을 걷다가 여기저기 발을 멈추고 멍하니 작은 돌멩이들을 집어

낡은 코트의 깊은 호주머니를 채웠다. 방한에 얼마나 비효율적인지 보고 **그**가 충격을 받았던 그 코트였다. 공터에 가까워졌다. 똑같은 작은 숲 똑같은 하늘 아래 똑같은 연못.

신부는 친절했지만 그녀의 고해를 끌어내지는 못했다. 대신 그녀는 자연이라는 더 큰 교회, 더 큰 성당에서 자기 이야기를 하는 편을 선택했다. 자연 역시 신성하기에, 성상보다 신성하고 성자의 유골보다 신성하기에. 이런 건 세상에서 가장 하찮은 생물과 비교하더라도 죽은 것들이다. 여우도 이 사실을 안다. 사슴도, 소나무도 안다.

나는 유지니아다, 그녀는 자신의 고해를 바치며, 유년의 내레이션을 읊조리며 말했다. 그를 처음 느낀 순간, 관찰 당하고 있다는 쾌감과 그 쾌감으로 퍼포먼스에 불이 붙은 이야기를 했다. 코트를 받고 그 온기에 느꼈던 행복감, 그리고 절박한 마음만큼 호기심에 이끌려 시인의 소총에서 나온 나사 주머니에 자기 자신을 팔아넘긴 이야기를 했다. 아무것도 빼놓지 않고 그를 향해 불타는 욕망을 묘사하던 그녀는 아직 자기 안에 남은 뜨거운 갈망을 감지하고 공포에 사로잡혔다. 발목에 묻은 그의 피를 씻어낸 얘기, 눈물 한 방울 흘리지 않고 그를 파묻은 이야기를 털어놓았다. 그 순간을 다시 살면서 마침내 그녀는 울었다. 그를 잃고 슬퍼서가 아니라 순수함의 상실을 비탄하면서.

몰입

유지니아는 조심스럽게 스케이트 끈을 묶었다. 얼음에 발이 닿는 순간 오래도록 부재했던 온전하고 충만한 느낌이 되돌아왔다. 총체적인 감각이 금세 돌아오자 오로지 정적으로만 대적할 수 있을 화음으로 퍼포먼스를 펼쳤다. 숲속의 동물들이 모여들었다. 여우, 사슴, 잎사귀 속에 숨은 토끼. 연못가에 늘어선 나뭇가지에 홰를 치고 앉은 새들은 그녀에게 홀려 꼼짝도 못하는 모습이었다.

태양이 온기를 퍼뜨리며 이른 봄을 알렸다. 여느 때보다 일찍 녹아 살얼음이 되어버린 연못 표면에 스케이트 날이 마찰을 일으키자 위험하리만큼 투명한 얼음 층 아래 위태로운 실금이 쩍쩍 더 빨리 갈라졌다. 그녀는 속도를 늦추지 않고 수많은 영겁의 영겁 한가운데 존재하듯 빙글빙글 휘몰아쳤다. 지상의 양식을 찾을 필요 없어진 신비주의자들이 소환하고 거주하는 그 악명 높은 공간. 모든 기대와 욕망에서 자유로워진 그녀는 스핀을 돌았다. 그녀는 베틀이고 실이고 황금의 타래였다. 그녀는 고개를 숙이고 하늘을 향해 한 팔을 치켜들었고 양심의 장갑 낀 손에 이끌려 투항했다.

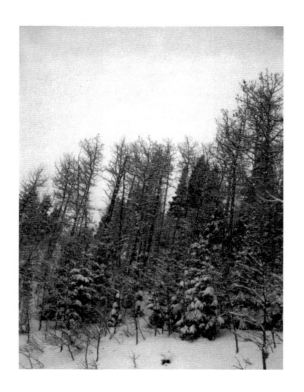

겨울의 백색

시베리아의 꽃들

시베리아의 꽃들은 분홍
딸의 머리띠
다시는 들여다볼 사람 없는
유리창을 가로질러 질질 끌리는
파리한 잠옷 가운
핏빛이 빠져나간
피가 사방에
그리고 사랑의 얼굴은 그저
겨울의 백색
야산을 담요처럼 덮고
전나무와 소나무
고사리와 봉우리
바람에 날려간다
그래도 우리는 그리워 앓는다
한 쌍의 검은 눈동자
숙인 머리 하나
떨어진 왕관 하나

꿈은 꿈이 아니다

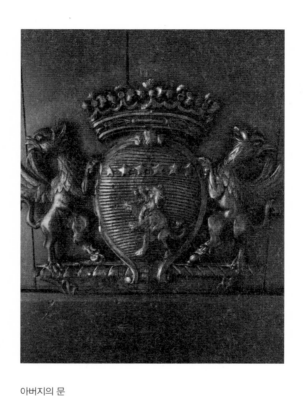

아버지의 문

재떨이, 펜, 대판 양지[1] 한 다발이 갖춰진 책상을 가로질러 빛이 퍼진다. 작가는 구부정하니 앉아 펜을 집어 들고, 공중에 뜬 왕관의 균형을 맞추는 쌍둥이 그리핀[2]을 새긴 묵직한 나무 문 너머 흘러가는 세계를 떠난다. 방은 고요하지만 무소의 뿔이 얽혀 충돌하듯 팽팽한 긴장감이 흐른다.

바깥에서는 소녀가 불길한 문장紋章 아래 쭈그리고 앉아 있다. 그리핀의 문장은 부드러운 붉은빛을 뿜어내는 듯 보인다. 사각거리며 종이를 긁는 아버지의 펜 소리가 들리는 상상을 한다. 소녀는 펜 소리가 그칠 때까지 기다린다. 그때는 아버지가 문을 열고 그녀 손을 잡고 계단을 내려가 초콜릿을 만들어줄 테니까.

1 foolscap. 13×16인치 크기의 대형 인쇄용지.
2 머리, 앞발, 날개는 독수리이고 몸통, 뒷발은 사자인 상상의 동물. 오리엔트가 기원으로 건축이나 장식 미술에서 많이 볼 수 있다.

어째서 글을 쓰지 않고 못 배기는 걸까? 스스로를 격리하고, 고치 속에 파고들어, 타인이 없는데도 고독 속에서 황홀한 기쁨을 느끼기 위해서. 버지니아 울프에게는 자기만의 방이 있었다. 프루스트에게는 셔터를 내린 창문이 있었다. 마르그리트 뒤라스에게는 음이 소거된 집이 있었다. 딜런 토머스에게는 소박한 헛간이 있었다. 모두가 말들로 채울 허공을 찾는다. 그 말들이 아무도 밟은 적 없는 땅을 꿰뚫고 풀리지 않은 비밀번호를 풀고 무한을 형용할 것이다. 그 말들이 『롤리타』『연인』『꽃의 성모』를 지었다.

첩첩이 쌓인 공책들이 무위로 돌아간 수년의 노력을, 김이 빠져버린 황홀을, 끝없이 무대 위를 서성인 발자취를 말해준다. 우리는 글을 써야만 한다. 고집 센 송아지를 길들이듯 헤아릴 수 없는 투쟁에 참여하기 위하여. 우리는 글을 써야만 한다. 부단한 노력과 정량의 희생 없이는 안

된다. 펄떡이는 심장으로 살아 있는 독자라는 종족을 위하여 미래를 끌어오고 유년기를 다시 찾아가고 날뛰는 상상력의 어리석음과 공포에 고삐를 늦춰선 안 된다.

아직 파리에 있던 때 알베르 카뮈의 딸 카트린의 초대를 받아 루르마랭에 소재한 카뮈가家의 집을 방문했다. 나는 되도록 사람들의 집을 찾아가지 않는다. 아무리 환대를 받아도 어쩐지 답답한 느낌이 들고 나 혼자 가상의 부담을 만들어 떠안는 탓이다. 그래서 대체로 항상 호텔의 편리한 익명성을 선호한다. 그러나 이번에는 초대를 수락했다. 이런 영예가 내게 주어지다니. 시몬의 묘지에 작별을 고하고 다시 파리로 우회해서 열차를 타고 엑상프로방스에 가서 카트린의 비서와 만나 자동차를 한 시간 타고 루르마랭까지 갔다. 미리 걱정을 좀 했으나 비서가 워낙 싹싹하고 친절한 데다 가족들이 따뜻하게 맞아주어 우려는 곧 씻은 듯 사라졌다.

옛날에 누에를 쳤던 오래된 빌라는 카뮈의 노벨문학상 상금으로 구매했고, 파리에서 멀리 떨어진 별장이 되었다. 내 작은 여행 가방은 한때 카뮈가 쓰던 방으로 옮겨졌다. 창밖을 바라보니 카뮈가 이곳에 이끌린 이유를 쉽게 알수 있었다. 벌거벗은 태양, 올리브 숲, 군데군데 메마른 땅

에는 노란 야생화가 뒤얽혀 피어 있었다. 모든 게 카뮈가 태어난 알제리의 자연환경과 비슷했다.

이 방은 카뮈의 성역이었다. 이곳에서 선조의 계보를 캐고 사적인 창세기를 복원하고자 땀을 흘리며 미완의 걸작 『최초의 인간』을 집필했다. 왕관을 받든 두 마리 그리핀이 조각된 묵직한 나무 문 너머에서 방해받지 않고 글을 썼다. 어린 카트린이 손가락으로 그리핀의 날개들을 따라 짚으며 아버지가 문을 열어주기만 기다리는 모습을 또렷하게 그릴 수 있었다.

카뮈가 참담한 자동차 사고로 목숨을 잃었을 때 나는 열네 살이었다. 그다음 흘러나온 뉴스에 아이들의 사진이 나왔고, 빗속 사고 현장에서 발견된 여행 가방에서 최후의 자필 원고가 발견되었다는 소식도 있었다. 아무리 잠깐이라도, 그 글을 썼던 방에 묵는 경험은 나를 겸허하게 만들었다.

루르마랭의 경관

소박한 가구가 놓인 방, 카뮈가 읽던 책들이 쭉 꽂혀 있
는 선반들이 있었다. 『외젠 들라크루아의 일기』『고갱의
일기』『마호메트의 생애』. 정치적 선동을 통해 군중이 권
력을 남용하는 사례를 소름 끼치게 분석한 세르게이 차코
틴Sergei Tchakhotine의 『군중의 폭력Le Viol des foules』, 이 책은 지
금 이 시대에도 몹시 적절하다. 아래층으로 내려가기 전에
다시 창가로 갔다. 들판 건너 사이프러스 나무들 너머 어
디쯤 카뮈가 아내와 함께 영면에 든 공동묘지로 들어가는
입구가 있다. 카뮈의 이름은 자연이 자기 이야기를 쓰기라
도 한 듯 풍화되어 약간 지워져 있다.

카트린은 점심을 요리해주고 바이올렛 색의 차를 내어
주었다. 내가 만성적으로 달고 다니는 기침에 좋은 약이
란다. 대화는 한 순간도 어색함 없이 따스하고 자연스럽
게 흘러갔다. 그리고 카트린의 딸과 만나 개들을 데리고
인접한 벌판을 오래도록 산책했다. 우리는 나무들 얘기
를 했고, 나무들의 이름을 알아맞혔다. 사이프러스, 전나
무, 소나무, 올리브 묘목들, 무화과, 열매가 주렁주렁한 체
리 나무들, 위풍당당한 레바논 삼나무 한 그루. 개들이 행
복하게 겅중거리며 앞서가는 사이 카트린의 딸이 체리를
몇 알 따주어서 함께 먹었다. 산책이 끝나갈 무렵 그녀는
아주 작은 노란 꽃들로 뒤덮인 가느다란 가지 하나를 주

었다. 야생화에서 좋은 향기가 코끝을 스쳤다. 임모르텔immortelle. '불멸'을 의미이라고 해요, 라고 했다.

돌아왔을 때 카트린의 비서가 나를 보고 손짓하며 아래 층 사무실로 내려오라고 했다. 그곳은 가족이 일을 하고 공식적 의무를 수행하는 방이었다. 소박한 방 안에 고적한 생산성의 분위기가 충만했다. 그는 자필 원고를 보고 싶으냐고 물었다. 너무 놀라서 제대로 대답도 하지 못했다. 손을 씻고 오라고 부탁하기에, 경건한 마음으로 손을 씻었다.

카뮈의 딸이 들어와 『최초의 인간』 원고를 내 앞의 책상에 놓아주고는, 내가 원고와 단둘이 있다는 느낌을 받을 수 있도록 멀찌감치 거리를 두고 의자에 앉아 있었다. 그 후로 한 시간 동안 나는 자필 원고를 한 장 한 장 넘기면서 끝까지 살펴보는 특권을 누렸다. 그의 수중에 있던 원고다. 한 장 한 장이 주제와 거침없이 혼연일체가 되었다는 느낌을 주었다. 카뮈에게 정의롭고 분별 있는 펜을 내려주신 신들에게 감사하지 않을 수 없었다.

조심스럽게 한 장씩 원고를 넘기면서 낱장 하나하나의 미학적 아름다움에 경탄했다. 워터마크가 찍힌 처음 백 장에는 왼쪽에 알베르 카뮈라는 이름이 새겨져 있었다. 나머지 장들에는 사적인 표식이 없었다. 자기 이름을 계속 보는 게 지겨워진 느낌이었다. 몇몇 장에는 카뮈가 자신만만

하게 남긴 표식들이 남아 있었다. 행들을 세심하게 수정하고 한 대목을 단호히 십자로 그어 지워버리기도 했다. 또렷한 목적의식으로 수행하는 소명감, 마지막 문단 마지막 단어, 마지막으로 써야 할 말까지 밀어붙이는 그 빠르게 뛰는 심장이 느껴진다.

나는 아버지의 자필 원고를 살펴볼 수 있도록 허락해준 카트린에게 빚을 졌다. 이 귀하디귀한 시간을 한껏 포옹할 수 있게 미리 준비 과정을 마친 원고는 어디 한 곳 모자란 데 없이 완벽했다. 그러나 서서히 내 집중력의 익숙한 변화가 느껴졌다. 어떤 예술 작품에도 온전히 투항하지 못하게 하는 나의 강박적 충동, 아끼는 미술관의 복도에서 나를 잡아끌어 초고를 쓰는 책상에 앉히고야 마는 충동. 블레이크처럼, 신성을 일별하고 어쩌면 또 한 편의 시가 될 체험을 하라고 『순수의 노래』를 덮게 만드는 충동.

그것이 특별한 작품의 결정적인 힘이다. 행동하라는 부름. 그리고 나는, 번번이, 내가 그 부름에 화답할 수 있다는 오만에 무릎을 꿇고야 만다.

내 앞의 말들은 우아했고, 통렬하게 아팠다. 내 손은 감응해 떨렸다. 자신감을 주입받은 나는 벌떡 일어나 뛰쳐나가서 계단을 오르고 그의 것이었던 문을 꼭 닫은 채 나만의 종이 한 다발을 앞에 놓고 앉아 나만의 서두를 시작하

x

x

x

고 싶다. 죄 없는 신성모독의 행위.

나는 마지막 장의 테두리에 손가락 끝을 갖다 대었다. 카트린과 나는 서로를 바라보았지만, 단 한 마디도 하지 않았다. 나는 카트린에게 원고를 넘겨주고 나서 고여 있다가 연애의 끝에 꼭 찾아오곤 하는 회한을 곱씹었다. 테이블에서 일어났을 때, 미처 다 마시지 못한 바이올렛 차는 차갑게 식어 있었다. 불멸의 꽃은 남겨두고 왔다.

정처 없이 걸어 작은 마을로 들어서면서, 책상에서 일어나 내키지 않는 마음으로 쓰던 원고를 정리하는 카뮈를 눈앞에 그려본다. 소녀의 유령이 관찰하는 그는 층계를 내려와 이 똑같은 길을 걸어 라틴어 글귀가 새겨진 시계탑을 지나친다. **흐르는 시간이 우리를 잡아먹는다.** 이 똑같은 비좁은 돌길을 걸어 카페 드 로르모로 가서 늘 앉는 자리를 차지하고 앉는다. 담배 한 개비에 불을 붙이고 커피를 마시고, 마을의 나직한 소음에 푹 빠진다. 저 멀리 아득한 곳에 라벤더가 만발한 야산들, 아몬드 나무들, 알제리의 하늘. 운명적으로 그의 마음은 한창 박차를 가해 고조되는 대화에서 돌아서서 그의 성역으로, 아직 풀어내지 못한 한 구절로 돌아간다.

사물은 천천히 움직이고 있다. 내 호주머니에는 몽당연필이 들어 있다.

해야 할 작업은 무엇인가? 영민함의 얼룩이 하나도 없이, 우화처럼, 여러 차원에서 소통하는 작품을 쓰는 것.

꿈은 무엇인가? 내 시행착오와 경솔한 행동 들을 정당화해줄 만큼 나보다 훨씬 나은 것, 뭔가 좋은 걸 써내는 것. 얼기설기 엮인 단어들을 통해 신이 존재한다는 증거를 제시하는 것.

나는 왜 글을 쓰는가? 내 손가락이 촉침처럼 아무것도 없는 허공에서 질문을 추적한다. 젊었을 때부터 내 앞에 놓인 익숙한 수수께끼. 언어의 허리띠를 졸라매고 놀이와 친구들과 사랑의 계곡에서 한 박자 바깥으로 물러서기.

우리는 왜 글을 쓰는가? 합창이 터져 나온다.

그저 살기만 할 수가 없어서.

글쓰기, 그 순례의 여정

패티 스미스의 『몰입』은 평생 글쓰기에 헌신한 걸출한 작가들의 업적을 기리기 위해 예일대학교가 설립한 윈드햄 캠벨 문학상 재단이 예일대학교 출판부와 함께 펴내고 있는 '나는 왜 글을 쓰는가(Why I Write)' 시리즈의 첫 번째 책이다.

정말이지 왜 글을 쓸까.

이 유구한 질문에 대해 록 뮤지션이자 퍼포먼스 아티스트, 시인이자 소설가인 패티 스미스는 '독특한 창작 과정의 고찰'을 통해 'Devotion'이라는 한 단어를 답으로 내놓는다. Devotion의 중의적 의미야말로 패티 스미스가 이 짧은 책에서 말하고 싶은 모든 것이다. 왜 글을 쓰는가. 어떻게 글을 쓰는가. 무엇에 대해 글을 쓰는가. 이 모든 질문에

대한 패티 스미스의 해답이 바로 Devotion인 것이다. 그러나 이 아름다운 영단어를 도저히 한 단어 우리말로 옮길 요량이 없었기에, 여러 층위에서 살펴본 Devotion이라는 어휘에 대한 소고로 옮긴이의 말을 대신하고자 한다.

이미 눈치챈 독자들도 많겠지만 우리말 번역본의 제목인 『몰입』도, 책의 두 번째 장에 실린 단편소설의 제목인 「헌신」도 모두 Devotion을 번역한 말이다. 그러나 Devotion은 단순한 몰입이 아니다. 기독교 전통에서 중요한 의미를 지닌 '종교적 몰입'을 의미한다.

예컨대 천주교에서는 신심, 또는 심성봉헌心性奉獻이라고 번역되는데, 성 토마스 아퀴나스에 따르면 이는 하느님을 섬기고 예배하는 일에 마음을 온전히 바치는 종교적 미덕을 말한다. 흠숭의 행위로 인간은 육신을 하느님께 바치고 신심을 다한 마음을 하느님께 바친다. 심성봉헌은 궁극적인 사랑의 실천이기도 하다. 따라서 개신교에서는 같은 단어를 '소명에 의하여 몸을 바치는 헌신'으로 번역했다. 그리고 신약성서의 복음서는 하느님의 부르심에 순종하여 생애를 바치는 예수그리스도를 헌신의 궁극적 본보기로 제시한다. 헌신의 행위는 또한 가장 숭고한 형태의 예배 의식이기도 하다. Devotion은 특히 프랑스어에서 '마

음속으로 소리 없이 기도하는 행위(silent prayer)'와 '고요
하게 집중해 깊이 생각하는 행위(meditation)'를 함께 아우
르는 묵상이기도 하다.

『몰입』의 원제인 Devotion의 종교적 함의는 끝없이 반
복된다. 영화 〈달콤한 인생〉 오프닝을 장식하는 거대한
그리스도상의 헬리콥터 수송, 생제르망데프레 성당, 성체
성사와 고해성사, 알렉산더가 캐내어 파는 상아 성모상,
시간의 끝까지 꿈꾸어야 할 것들의 모든 조합을 알고 계
신 그리스도, 마리아와 십자가로 가득한 묘역. 그럼에도
불구하고 패티 스미스가 말하는 Devotion은 형태가 정해
진 유일신을 위한 숭배가 아니다. 오히려 Devotion이 지닌
이 모든 의미들, 신심에 가까워질 만큼 순수한 몰입과 헌
신의 경지에 '드리고 바치는 마음(Devotion)'이라 해야 할
것이다.

「헌신」에서 주인공 유지니아는 스케이팅에 마음과 몸을
봉헌한다. 챔피언십을 위해서도 아니고 오로지 순수한 스
케이팅의 경지를 위하여. 그녀는 뛰어난 학문적 재능도 세
상의 인정이나 이목도 포기하고 마침내는 타인의 목숨으
로 번제를 드리고 자신의 생명까지 바치며 헌신한다. 그
자체로 종교가 되는 몰입의 경지를 체현한다. 유지니아가

스케이팅으로 현현한 몰입, 헌신, 희생, 봉헌, 기도와 예배, 이 지고한 Devotion의 경지는 글쓰기를 비롯한 모든 예술가들의 목적이고 동기다.

패티 스미스가 「헌신」이라는 소설의 창작으로 가는 길 또한 순례의 여정이다. 그 여정에서 패티 스미스는 글쓰기에 헌신한 성인들의 유골을 찾아 봉헌한다. 시몬 베유의 무덤에 "프랑스의 작은 조각" 라벤더를 바치고 알베르 카뮈의 자필 원고를 손으로 짚는다. 베유와 카뮈는 순수한 무언가를 위해 삶을 봉헌한 작가들이라는 점에서 패티 스미스에게는 성인의 반열에 오른다. "천재성과 특권을 겸비했던 베유는 고급 교육의 위대한 강당들을 거쳤으나 훌훌 다 버리고 혁명, 현현, 공공에의 봉사, 희생이라는 어려운 길을 떠났"(21쪽)고 카뮈는 그러한 베유의 생애와 작품을 세상에 선보이기 위해 헌신했다. 그리하여 카뮈는 노벨문학상을 수상하기 전 베유의 집으로 "순례"를 떠났다. 그리고 그 여정의 종착지에서 패티 스미스는 모든 것을 희생하고 글을 쓰고 싶다는 불같은 충동을 맞닥뜨린다.

이 순례의 여정을 패티 스미스가 미리 '계획'하지 않았다는 점은 중요하다. 갈리마르 출판사와 책을 홍보하러 떠나는 '사업적' 여행을 떠나기 전날 우연히 맞닥뜨린 에스토니아의 영화 예고편, 영상에서 본 강렬한 이산離散의 이

미지와 파트리크 모디아노의 막막한 그물망 같은 파리, 마지막 순간 우연찮게 집어 든 베유에 대한 논문, 카뮈가 거닐던 갈리마르의 정원과 베유의 무덤, 동생과의 여행을 회고하는 과거로의 순례, 그리고 카뮈의 자택까지. 우연이 모여 운명이 되고 그 운명이 패티 스미스를 자신의 창작물로 이끈다. 그 창작물은 "세계관의 족쇄에 구속되지 않은 그 자체"이고 "추적할 수 없는 공기로부터 끌어온 은유"지만, 어느 모로 보나 바로 이 여정의 족적이 한 걸음 한 걸음 디딜 때마다 읽고 보는 모든 것들에 '몰입'하고 '헌신'한 패티 스미스의 경건한 태도, 그 Devotion으로 인해 빛난다는 것.

이 책에서 '글을 쓴다'는 행위는 우리가 눈앞을 알 수 없는 삶의 여정에서 만나고 읽고 보고 생각하는 과정의 치열함을 표현하는 것이다. 이 Devotion이 없는 삶은 '그저 살아가는 것'이어서, 사람은 "그저 살기만 할 수가 없어서" 그래서 글을 쓰는 거라고 패티 스미스는 말한다.

배유와 카뮈의 열정이 그러했듯, 패티 스미스의 열정도 전염성이 강하다. 『몰입』을 덮을 무렵에는 우리도 여행을 떠나고 영화를 보고 음악을 듣고 위대한 작가들의 무덤에 꽃을 바치고 아름다운 이미지를 치열하게 숙고하고 삶의

소중했던 순간들을 묵상하고, 마침내는 글을 쓰고 싶은 충동에 사로잡히게 될 테니까.

2018년 8월

김선형

기차에서 쓴

PATTI SMITH

타란느 책상 위 원고, 뉴욕 시

Rom

He first noticed her on the street. He
noticed because she was heading the
opposite way from the other students
hurrying to school. She was small
with a determined air and a shock of
dark hair cut severely. A little
Simone Weil, he remembered thinking,
The little witch.

Where she was hurrying was to a ~~small~~ growth
~~grove~~ of trees just a kilometer away, to a tha
hid a small pond, completely frozen
over. She no longer reported to school
and no one seemed concerned. Her aunt,
her teachers, whom she made uncomfortable
with her silence punctuated by startling
observations, including a stinging critique
of the teachers presentations.

A day without that gaze piercing
stares, and rude sporadic comments
was a day of respite. She had no
particular friends and her aunt who

was responsible for her, was barely
responsible to her own self. Often
missing for days + a lost in
a half remembered descent into
men + alcohol.

 iced
The pond was uneven, her skates a
size too big, stuffed with crushed
 news.
paper.
 Her handicaps surmounting
perhaps attributed to her style,
flawless jumps, a touchingly poetic
sensibility balanced a sense of
teetering, even danger as she flung
herself into space, an arm raised
above her, like a deranged top
negotiating a liquid yet amid
space, a few peers in the distance,
a bruised sky.

She skated for those same trees, that
same sky. No one saw her nor encouraged
or taught her. She was her own invention.
Seeing glimpses of skaters on the news,
on televised tournaments, which she
 devoured for want of the nourishment
 of love,

She could not remember when she was
first conscious of another presence,
at first a twinge of fear, which
melted as she mounted the ice.
as she spun bent in half and de
descending and ascending spirals.

The presence of him, another,
energized her performance, triggered
a rage competitive force she was
unaware existed, a muscle of
discontent flowing pride,
even showing off like
the little star she
was consciously becoming.

He had followed her one morning on
a whim, watching her, hidden among
the trees. Her solo performance
so fully engaged, unique,
frightening, excited him,
a man of unusual control, solitary,
a trader of rare artifacts, and
sometime arms, yet possessing

142

a rare sensitivity. To the object
he tracked down, delivered to
museums, sometimes kept near
in his modest yet exquisite
apartment with a balcony
overlooking the roof tops
of ———.

An unusual man, hidden in the
trees, as the weeks went by, in the
coldest winter on record. One morning
he did not appear but a box
was waiting by the edge of the
pond.
 She instinctively knew it
was for her, from him. She removed
the few heavy rocks that kept
it stationary and opened it
slowly, trembling with a
 a female excitement.
 It was a coat, with the lined
impression of his greatness, but of an
a softness fur that warmed her
 before she slipped it on.
She looked around, toward his usual

spot. But there was no sense of
him. Perhaps he is saying goodbye
she thought, regretting she
had never given him as much
as a small wave of recognition

She pulled the collar to her, it was
a modest coat, cut simply, a dark
mauve but the fit was a
miracle, and the warmth was
the fit, the warmth a miracle.

princess style (research).

This morning she did not skate,
filled with a bouquet of confusion
the pleasure of receiving a gift,
that was designed solely for her.
The suspicious joy she felt,
the melancholy a taste of
joy that extended beyond her
solitude on skates, brought her.

She felt a delight yet a fear of this
delight. for it seemed to eclipse

Even for a few brief hours, the
her desire to address the pond,
with courage and a prayer
and even a refreshing
kibis before she
made her first
mystically awkward
turn

There was a shift in the weather.
It was still very cold, but with
her coat, and a happy absence of
wind it felt as if a hint of
spring arrived.
She dreaded spring, for she had
no recourse recourse. Now the
secret pond, and when the sun
replaced the blues of winter,
her + life on the ice would be
over.

묘석, 프랑스 세트

filling the deep pockets of ~~the coat~~
~~with the fur lining. Her first gift~~
~~Such a warm coat was unnecessary~~
her old coat, unlined cloth, that
had touched her benefactor with
its simplicity and inefficiency against
the ~~harsh~~ cold weather.

She removed her shoes and slipped on
her skates. As she touched down upon
the ice she felt the wholeness that
was absent, even in prayer. Everything
came back to her, every move, sence
of time, courage. She performed with
a harmony once silence could match
The animals in the forest seemed to
gather. A fox, a rabbit on the leaves.
The birds, transfixed upon the limbs of
bordering trees.

The sun spread its warmth, a vengeance
of the coming spring. No longer content
to wait, the ice veining, a universe of
veins, ~~des restoring~~ the solidarity of
ice, melting at great speed.

due to the sun and the friction of
her skates, her motion, her speed.
She paid no heed, did not remove
her coat, heavy with stones.

She spun as if in the center
of an infinity of infinities:
the infamous space of
mystics who no
longer need
the nourishment
of the world
of the earth.
She spun
and was at once
the loom, the
thread the
strand
of gold
one
with heaven
and the depths
of into
as if which she
was drawn,
by the gloved hands of a
her own conscience

—

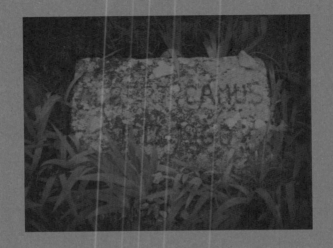

알베르 카뮈의 묘비, 프랑스 루르마랭